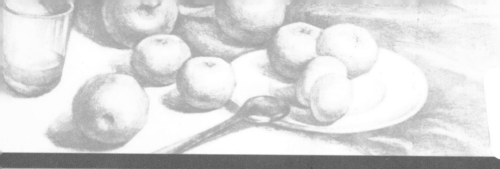

全国高职高专艺术设计专业基础素质教育规划教材

素　描

主编　邬　斌

Sumiao

 中国水利水电出版社
www.waterpub.com.cn

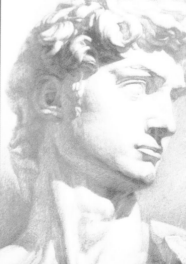

内 容 提 要

　　《素描》是全国高职高专艺术设计专业基础素质教育规划教材之一，它是美术基础素质教育的必修课。本书从介绍素描的特性、工具、如何学习和临摹入手，详细论述了素描的线条、明暗、质感、构图与透视，并针对初学者在学习素描过程中的各个阶段所存在的各种的具体问题一一进行了详尽的分析和解答。既一针见血地指出了各种问题产生的根源，又贴近学生的真实需求，实实在在地解决了问题，并引导学生在理解的层面上领悟素描的表现技巧。书中提供了大量示范作品和画作赏析，使其在同类教材中具有更高的艺术水准和实用价值。

　　本书随书附赠光盘，其中包括本书所有的素材供读者参考。

　　该教材适合全国高职高专艺术设计类院校使用，是艺术系学生基础素质教育的实用教材。

图书在版编目（CIP）数据

素描 / 邬斌主编. —北京：中国水利水电出版社，2009
全国高职高专艺术设计专业基础素质教育规划教材
ISBN 978-7-5084-6760-3

Ⅰ. 素…　Ⅱ. 邬…　Ⅲ. 素描—技法（美术）—高等学校：技术学校—教材　Ⅳ. J214

中国版本图书馆 CIP 数据核字（2009）第 149354 号

书　　名	全国高职高专艺术设计专业基础素质教育规划教材 **素描**
作　　者	主　编　邬　斌
出版发行	中国水利水电出版社 （北京市海淀区玉渊潭南路 1 号 D 座　100038） 网址：www.waterpub.com.cn E-mail：mchannel@263.net（万水） 　　　　 sales@waterpub.com.cn 电话：(010) 68367658（营销中心）、82562819（万水）
经　　售	全国各地新华书店和相关出版物销售网点
排　　版	北京万水电子信息有限公司
印　　刷	北京蓝空印刷厂
规　　格	210mm × 285mm　16 开本　9.75 印张　224 千字
版　　次	2009 年 8 月第 1 版　2009 年 8 月第 1 次印刷
印　　数	0001 — 4000 册
定　　价	38.00 元（赠 1CD）

凡购买我社图书，如有缺页、倒页、脱页的，本社营销中心负责调换

总序
ZONGXU

从第一件石制工具被打制出来到现代社会的高度文明，人类的审美就伴随着生产力的发展而产生并发展着。不同时代的生产力需有与之相适应的审美文化，在生产力不断发展，社会分工日益细化的今天，从事审美文化的人群也日益增多。社会对这类人才的需求日益增大，对他们的要求也越来越综合，越来越专业。因此，艺术理论的学习及基础素质教育日显重要。

时下，艺术设计已成为一个热门的专业。然而，艺术设计专业比起其他学科起步晚，学科规划尚不成熟，因此设计一套针对高职高专院校的专业化系统化的理论教材就显得十分具有现实意义了。本着艺术理论与艺术实践紧密结合的指导原则，我们编写了本套丛书——全国高职高专艺术设计专业基础素质教育规划教材。

艺术设计的关键在于表达，而表达的关键在于掌握了表达的元素，像学语言要学语法、修辞一样。艺术设计这一学科的学习就是要借助素描、色彩、线条、空间等符号来传达我们的想法。而符号的理论规则是需要认真学习和熟练掌握的。只有练就了扎实的基本功，才能够厚积而薄发。本套丛书就是把每一个元素单独作为一个内容加以细致讲解，分别使用《素描》、《速写》、《线描》、《色彩》、《平面构成》、《色彩构成》、《立体构成》、《设计素描》、《设计色彩》、《图案基础》、《图形设计》、《艺术设计概论》等教材对艺术设计构成元素的原理进行了归纳和总结，深入浅出地讲述了各种元素的表达法，并与生动的艺术实例分析相结合，让人流连忘返。

不积跬步无以至千里，不积小流无以成江海！理论指导实践，实践反过来影响理论，这在任何一个学科中都是适用的，艺术设计也不例外。想要每次创作中都能达到"成竹在胸，急起从之"，必然离不开对于这些理论的系统学习。理论是探索规律的最佳途径，正所谓万变不离其宗。在学习理论的同时我们也不能忽视艺术的实践，正所谓实践出真知，只有两者相辅相成才能事半功倍。艺术理论与艺术实践紧密结合，正是此套丛书的一大特色。

此外，本丛书还精选了上百幅现代和当代的艺术设计作品，通过对作品本身的分析，让广大读者充分掌握设计原理，真正做到学以致用，学有所用。

郭文霄

2009 年 8 月

前言

QIANYAN

素描是造型艺术的表现形式之一，它是一切造型艺术的基础。素描一直以来被作为艺术、设计艺术相关专业的必修课程，学习绘画和设计专业必须首先从素描入手。

在我们长期的素描教学过程中，尽管目前所能见到的教材不少，但大多侧重于应试基本训练，对于高职设计教育的应用性环节不太适用。近年来，陆续出版过一些高职类素描教材，但都不够完善：或是缺乏透视、结构性的重要内容而只做一些表面讲解；或是理论与方法不一定适得其所；或是干脆把艺术基础训练抛开，只讲解析性内容。每一专业、学科方向都各有特色，不能断章取义地教素描、学素描，致使素描失去了完整的意义。本书目的在于培养学生素描造型设计的思维方法，由浅入深，循序渐进地了解素描的基础理论知识，并通过大量的素描写生练习，掌握一定的素描基础造型技能。

教材以艺术设计教育与高职教育为立足点，深入浅出地介绍素描的基础理论、目标要求及训练方法，突出知识的应用，有很强的实践性，大量的示范图例也为学生提供了有价值的参考。

素描是一门独立的艺术，具有独立的地位和价值。通过素描的学习，可培养如下几种能力：

1．培养艺术的感知能力

在基础素描训练中，感知包括两个方面的含义。感，即感觉，是素描写生中通常强调的"第一印象"，它是鲜明的、生动的，但往往又是表面的、瞬间的；知，即认识，指在"第一印象"感觉的基础上，对写生对象的理解分析、综合，要深化"第一印象"感觉以达到把握对象本质的思维过程。

为什么将培养感知能力作为基础素描学习的目的呢？19世纪法国的素描画家德加说过："素描画的不是形体，而是对形体的观察。"即是说，素描所表现的不是形体，而是表现画家对形体的认识。但是，有的人往往片面地认为素描画得好不好，仅取决于"手艺"或"技巧"，而忽视了手艺或技巧是受认识所支配的。因此，在学习素描训练过程中，不仅要练习"手"，更要练"眼"的观察，练"脑"的思维。在基础素描训练中，随着敏锐的感觉和认

识能力的培养与提高，我们不仅能认识到写生对象的表象特征，而且能准确把握对象形体结构的内在本质；不仅能表现出写生对象的明暗光影、质感、量感等外在的物理特征，而且能表现出写生对象的内涵，即注重艺术情感的表现。这时，画面上的写生对象，不再是"照相"式的再现，而是创造性的艺术再现。这就是培养和提高以敏锐的感觉为基础的感知能力的重要作用。

2．掌握造型的法则与规律

造型的法则和规律，既是提高和发展艺术感知能力的重要条件，又是培养和树立造型观念，提高造型能力的基础。艺术不是科学，但艺术都利用了自然科学中的某些成果。例如，艺用人体解剖学、透视学、光学、形体投影法以及色彩学、几何学的某些原理，深化了艺术家们的认识力，增强了艺术的表现力，使造型艺术得到了重大发展。

15 世纪西欧的文艺复兴运动，从某种意义上讲，就是借助于新兴的科学方法，为欧洲的绘画发展带来了蓬勃生机。当时的许多绘画大师如同达·芬奇一样，既是大画家，又是科学家。他们开拓了解剖学、透视学、色彩学、测量学等新领域，使"艺术摹仿自然"的造型方法科学化，并在此基础上创造了全新的艺术技巧。

正是通过前辈大师们不断地总结探索，使绘画造型的感性知识上升为理性知识，形成了科学的理性法则和规律，如空间透视缩形法则、局部与整体统一法则、比例与塑造的程序法则以及艺用人体解剖与运动规律、形体结构规律、明暗变化规律、构图规律、艺术表现规律等。这些法则与规律，是人类探求和认识造型规律的科学总结，是唯物主义反映论的思想在造型艺术领域中的体现。离开这些科学的造型法则和规律，就不可能产生形体塑造的真实和美。因此，学习、理解与掌握造型的理性法则和规律，是学习基础素描的目的之一。

3．提高造型的技能技法

素描造型的两类造型方法，一类是以线为主要表现手段的结构；另一类是以色调明暗为主要表现手段的明暗造型。因此，在基础素描训练中，要在全面掌握造型语言的基础上，提高用线的技能技巧，提高对色调的概括力与控制力。

艺术的概括能真实地再现客观物象。所谓"真实"，是指客观物象的主要特征和本质的东西，"再现"于画面的经过提炼的那些最主要的有代表性的部分，而并非是"照相"似的复制，这里就包含着艺术的概括。

在基础素描训练中，要掌握造型素描的分析和综合的方法，有意识地锻炼和提高素描造型的概括力，就要坚持速写、默写训练，培养迅速捕捉对象特征和善于提炼取舍并予的概括表现的造型能力。

下面是作者的几点教学建议，供参考：

（1）素描教学，应以培养学生掌握好基础知识和技能为目的。

素描教学训练要以培养学生对物象的认识能力、观察能力、表现能力和审美能力为目的，即要达到基础训练所必须具备的各项要求，掌握好基础知识和技能。同时，又应指导

学生以客观物象为依据，表现物象的真实，以写实的手法表现对物象的真实感受。

在教学过程中，教师的指导作用是主要的，但学生的主观感受在素描作品的表现力方面也具有非常重要的作用。主观感受是来源于客观物象的，关键是教师要正确引导学生学会正确地观察物象和处理画面。

（2）在素描基础教学上应抓住两个主要环节。

这两个环节是：轮廓准确和注意整体。要求轮廓准确是克服造型似是而非的主要办法，造型似是而非是初学者最普遍的毛病，因此在绘画初期必须培养学生在学习上严格的作风和求实的态度。

在素描训练过程中，应当要求学生在每一阶段都不断使轮廓更精确，特别是要求学生不要迁就轮廓的错误，那种明知有错而凑合了事的态度是非常有害的。如果在基础训练中老是犯轮廓不准的毛病，就不能获得物象结构的知识，就会造成不善于敏锐准确地表现物象特征的缺陷。

（3）应本着"由浅入深，由表及里，由简到繁，循序渐进"的原则进行素描训练。

为了打好坚实的基础，习作应以长期作业为主，这样便于领会教师的指导，便于深入理解，反复校正和进行探索。教学上的严格要求也主要体现在长期作业中。教师要向学生说明长期作业的重要性，对各种不良倾向要及时加以纠正。同时，也要布置一些短期作业作为辅助，使写生与构图相结合，记忆、想象和速写相结合，以避免学生在长期作业中容易出现的观察力迟钝以及画面呆板、腻的缺点。

（4）在教学中，教师应要求学生善始善终。

有的学生开始画的时候积极性很高，新鲜感强，观察力也比较敏锐，但经过一段时间后，观察力多少有些迟钝，不能保持一种清醒和整体的感觉来检查画面的表现效果。有些学生则急于求成，时间一长就有种画烦了的感觉。这时，教师应及时提醒学生，不要轻易地把调整修改这一步看做是作业结束时的修饰，而应认真对待，感到有不妥当的地方，一定要找出原因，下决心把它修改过来。

素描是一个恒久的课题，随着艺术实践的日渐积累与研究的加深，必然会有更深更广的自由空间，本书反映了在素描教学实践中的一些思考，还存在许多要进一步深化与调整的地方，希望得到广读者和专家的批评指正。

在本书编写过程中，得到广大师生及专家学者的帮助与支持，在此表示感谢，特别感谢王焕波老师以及感谢提供范画的各位作者，也希望读者在用书过程中提供宝贵的意见和建议。

我的邮箱是：dsd-wb@163.com，请全国各艺术院校的老师与同学多提宝贵意见，谢谢！

作者
2009 年 8 月

目录
MULU

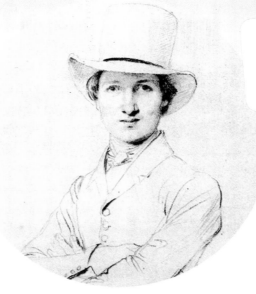

第1章
素描概论

■ **学习目的**

在艺术院校中，素描是一切学习的开始，素描概论知识是素描学习的敲门砖。通过对大量古今中外有代表性美术作品的观察、比较、鉴赏，为学生提供了一个开阔眼界、扩大知识面的极好途径。了解素描的种类及基本知识，使学生获得第一感知认识，了解素描在不同时期的发展变化，分析它们的共同点，捕捉它们本质的方法、目的和作用。

■ **重点难点：提高学生的鉴赏力和培养学生的兴趣爱好**

美术鉴赏是最基本的美育方法之一，在美术训练中起到一种潜移默化的作用，对学生全面的精神素养和思想境界的提高，都会产生不可估量的作用。另外学习素描是一个长期的过程，它包括初始探索阶段、掌握方法阶段和精练发展阶段。在这一过程中引导学生循序渐进，提醒学生要有对物体进行反复分析研究、理解、比较的能力。没有一本教科书可以取代在画室里真正作画的体验，学艺无止境，只有坚持不懈地努力，才能不断进步，画出好的作品。

1.1　素描的概念

素描是一切造型艺术中重要的基础课之一。广义上的素描，泛指一切单色的绘画；狭义上的素描，专指用于学习美术技巧、探索造型规律、培养专业习惯的绘画训练过程。

美术是表现事物的一种手段。美术的基础是造型，艺术造型是人按照自然方式进行的复杂劳动，是一项需要长期训练才能形成的特殊技能。艺术造型不只是塑造孤立静止的物体形态，更重要的是表现物体中各种形式的有机关系。掌握艺术造型的方法，需要恢复人的自然思维方式和操作方式，需要研究自然物体的形式特点和认识它的变化规律及条件。素描是解决这些造型问题的最佳途径，这在艺术造型的实践中得到了完全证明。从这个意义上可以说，素描是一切造型艺术的基础。同时，素描也是一门独立的艺术学科，优秀的素描作品并不逊于任何一种绘画艺术品，古今中外绘画大师们的素描艺术成就充分证明了这一点，如图1-1至图1-6所示。

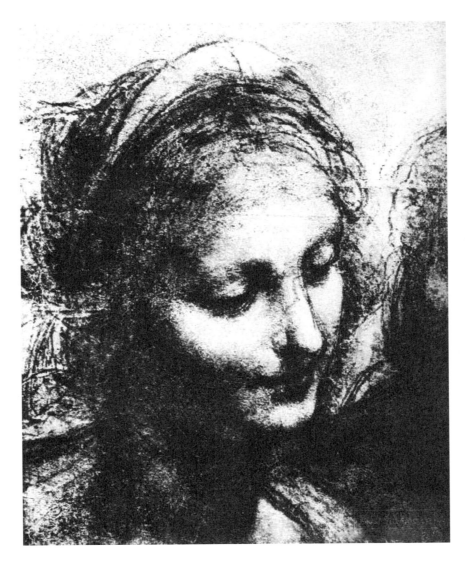

图 1-1　《少女头像》
达·芬奇（意）

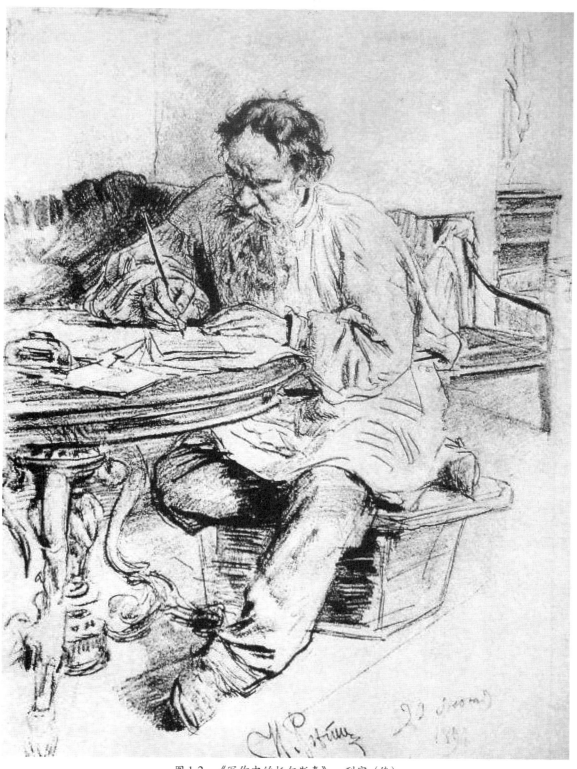

图 1-2 《写作中的托尔斯泰》 列宾（俄）

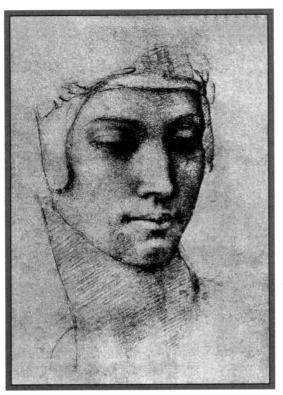

图1-3 《头像练习》 米开朗基罗（意）

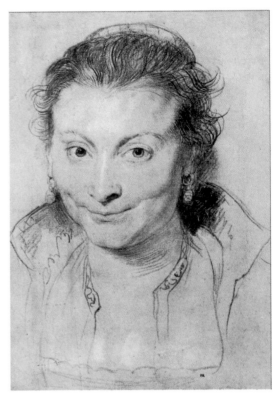

图1-4 《妇人肖像》 鲁本斯（比）

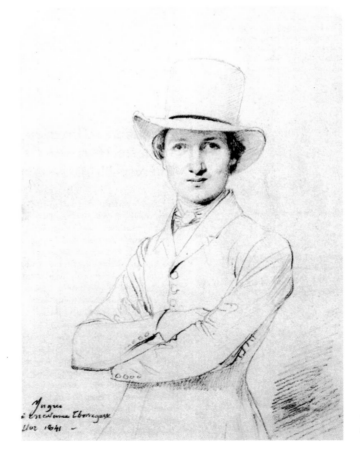

图1-5 《男子肖像》 安格尔（法）

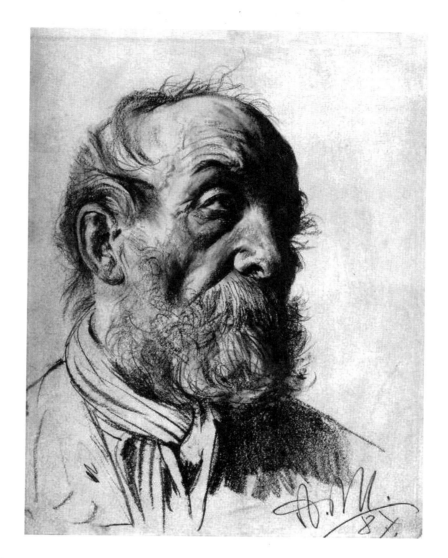

图1-6 《老人像》
门采尔（德）

素描在世界各国的美术院校中，都是作为首开的基础课。素描学习能培养正确的观察方法和表现方法，能使初学者理解绘画造型的基本原理和表现规律，能提高艺术的审美鉴赏能力，是会展及动漫等专业的入门基础。

本书主要是系统地介绍素描的技法理论知识和教学训练程序，指导同学们全面系统地学习素描技法。

1.2　素描的类别

素描的类型多种多样，主要可分为勾线素描（线描）、明暗素描和结构素描。

1.2.1　勾线素描

勾线素描也称为线描，是以线的粗细、浓淡、虚实、刚柔、疏密变化来表现物体的形状、结构、体积、质感和空间的表现方式。勾线素描范例如图1-7和图1-8所示。

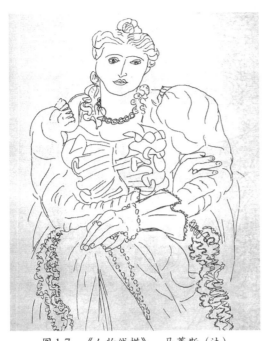

图1-7　《人物线描》　马蒂斯（法）

基础素描训练中的线造型方式，主要是学习用简练、明确的线来概括表现物象的形体结构特征，培养观察和分析形体结构关系的能力，线的粗细强弱变化，可表现出一定的立体与空间效果。

1.2.2　明暗素描

明暗素描运用明暗调子的深浅、虚实、强弱等多种对比和变化来表现和塑造物体的立体感、空间感、质感和光感等，这是西方绘画的精华所在，它能真正表现物象的自然状态。

用明暗块面塑造物象是这一塑造方法的基本形式。画面明暗层次的处理、立体空间的表现，都是以对形体块面的分析、理解和对明暗规律的生动掌

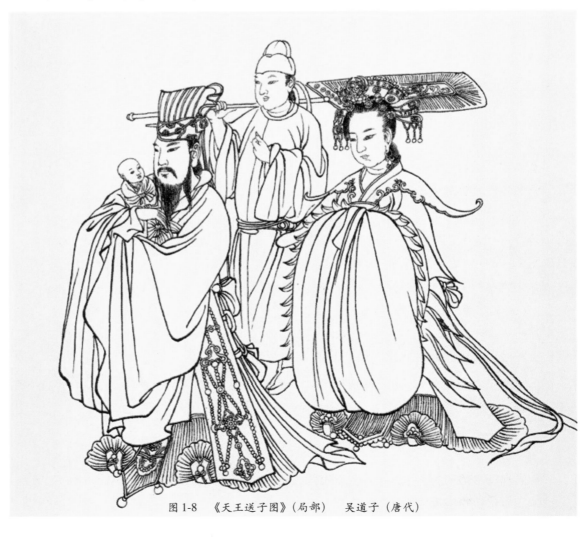

图1-8　《天王送子图》（局部）　吴道子（唐代）

握为依据的。明暗素描是学习素描的主要方法之一。明暗素描范例如图1-9和图1-10所示。

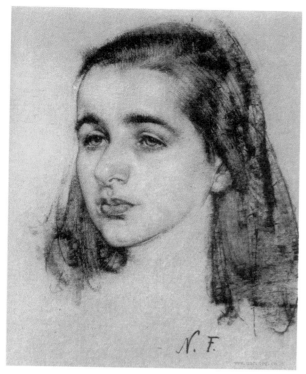

图1-9　《少女头像》　费欣（俄）

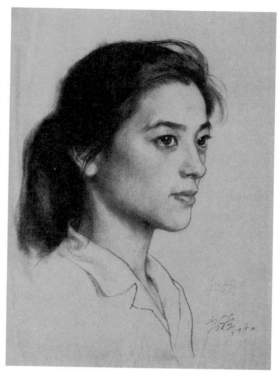

图1-10　《女子肖像》　靳尚谊

1.2.3　结构素描

结构素描是以结构线条来描绘对象的素描，由于采用透视的截面剖析的绘画方式，物体的结构组合关系以及物体的前后、左右的空间状态在画面上肯定、明确、清晰可见。

结构素描可以锻炼学生对形体结构的理解能力与空间的想象能力，帮助我们更好地了解物体的结构和穿插关系，更好地把握对象的形体和比例关系，正确地表现物体的形象。结构素描注重的是内在的结构本质，是素描的重要的表现形式和基本要素之一。

形体结构指的是形体占有空间的方式。形体以什么样的方式占有空间，形体就具有什么样的结构：若形体以立方体的方式占有空间，它就有立方体的结构；若以圆球体的方式占有空间，它就是圆球体的结构；若以不同的形体穿插组合在一起的方式占有空间，它就有相对较为复杂的结构。形体结构的本质决定形体的外观特征，而光线照射所产生的明暗变化、虚实变化、深浅变化、透视变化等，这些现象无论怎样均离不开形体的制约。结构素描范例如图1-11和图1-12所示。

1.2.4　其他类别

（1）素描从目的和功能上说，一般可分为创作素描和习作素描两大类。

（2）写生素描在表现内容上分为静物、动物、风景、人像及人体素描等。

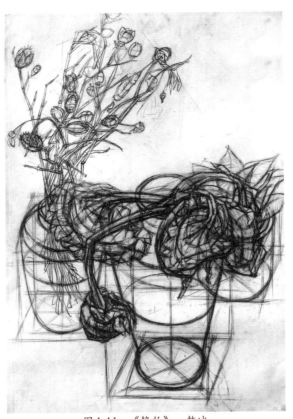

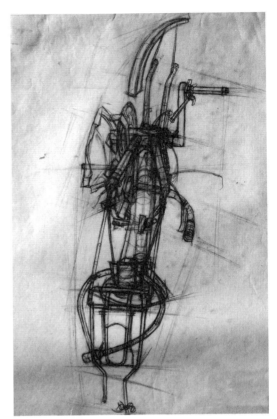

图 1-11　《静物》　韩冰

图 1-12　《自行车》　韩冰

　　(3) 素描从使用工具上分为铅笔、炭笔、钢笔、毛笔、水墨、粉笔或两种工具穿插使用的素描等。

　　(4) 素描从作画时间概念上说，可分为长期素描、速写、默写等。

　　(5) 素描从绘画传统角度说，又分为中国写意传统素描（一般称之为"白描"）和西方写实传统素描两种。

1.3　三大面、五大调子

1.3.1　三大面

物体受光后，把产生的明暗调子分为三大部分，称之为三大面：

　　(1) 亮面——受光部分（受光面），是光源直接照射到的地方。

　　(2) 灰面——过渡面（中间面），反射光所形成的中间灰色部分，显出半明半暗的灰色。

　　(3) 暗面——背光部分（背光面），是光源照射不到的地方。

　　素描中所描绘的人物及其他对象，其明暗变化往往要比一个简单的立方体复杂得多，为了把握住对象的基本形体，一般都把它归纳概括为三个基本的大面。把握住这三大面的明暗基本

规律，就能比较准确地分析和表现对象细部的复杂形体变化，使画面显出立体感和空间感。

1.3.2　五大调子

五大调子是在三大面的基础上，详细划分的五个调子，是光线照在物体上的明暗色阶。

五大调子为：亮调子、灰调子、明暗交界线、暗调子、反光。投影虽然不算在五大调子之内，但仍然是画面里不可缺少的部分。五大调子是一切物体在一定光线下明暗变化的最基本格局，其具体明度的差别，要根据具体对象和具体光线去比较表现。

1.3.3　明暗交界线

明暗交界线是非常重要的一个部位，因为它的位置处于形体大的转折处。它其实不是一根线，而是由很多的面构成。由于物体自身结构和所处空间的不同，画的时候有的部位需要画实一点，有的部位画虚一点，明暗交界线是表现物体最暗的地方，是重点刻画的部位。

1.3.4　反光

任何物体都不是孤立存在的，物体和物体之间都会互相影响，相互反射，这称为反光。反光是由地面或其他物体受光后产生反射而照亮物体没有被光照的地方，如果在绘画过程中把它忽略掉，就会造成不真实的效果。

1.3.5　阴影

阴影是指光源照射物体后，投射在支撑面上的影子。阴影的柔和度是由光线的强弱和光照的距离决定的：一般太阳光、追光灯或强烈的光源直接照射，就会产生有清晰边缘的阴影；一般光线较弱或光源较远，不直接照射时，便产生较柔和的投影。绘画的时候要根据场景的实际情况来定，注意光源和环境光，不要把阴影画得一团黑。投影的形状变化是很丰富的，形状主要是由物体本身的结构和光照的角度来决定的，在画的时候一定要搞清它的来龙去脉。

1.3.6　高光

不同的物体有不同的质感（质感就是因物体的材质不同，所反射的光线规律不同所给我们带来的感觉），例如金属、玻璃、皮革、木头等，它们都有各自不同的质感。在光滑的金属、玻璃、瓷器等的表面会有一个高光，就是物体上最亮的一个点，这个高光是由物体表面的光滑度和物体自身的材质决定的。因为并不是所有的物体都有高光，所以高光一般不算在五大调子里面。

五大调子在一幅画中起主导作用，它们之间的明暗对比、层次变化，强弱虚实等，直接关系到一幅作品的成败。观察物体明暗色调时，要学会全面的比较，首先要识别哪些是物体上最深的部分，哪些是最亮的部分，哪些是次深部分，哪些是次亮部分，哪些是处于中间色调部分。比较出这五个基本色调，大的明暗关系就明确了。明暗调子基本规律示意如图1-13所示。

亮面　　灰面　　暗面　　　　　亮面　　半明面　　明暗交界线　反光　投影

受光部　　　　　　　　　　　背光部

图 1-13　明暗调子基本规律示意

思考题

1. 什么是素描？简述素描的分类以及素描的重要性。

2. 怎样塑造物体的空间感和立体感？

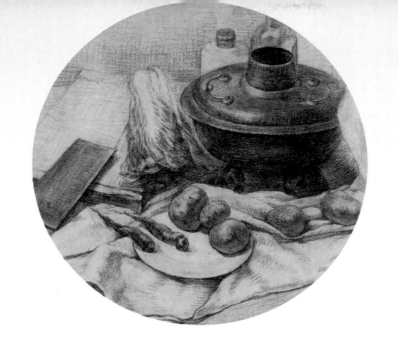

第2章
素描用具与学习方法

▉学习目的

在了解不同素描用具的特性，掌握常用素描工具的握笔方法与姿势、线条画法的同时，概括学习透视基本知识，培养正确的观察方法。正确的观察方法在素描学习中起着决定作用。学生能否把所画的物像整个地控制在自己的视域之内，在处理局部时能否考虑到整体，是教师在教学中需要不断提示和强调的重要方面。

▉重点：正确的观察方法

在素描学习中，正确的观察方法排在首要位置。培养概括和选择的本领，是在素描学习过程中要一直追求的。达·芬奇所说的"整体的每一部分与整体成比例"就辩证地说明了整体与局部之间的关系，也说出了观察与描绘物像的方法。所以一定要掌握整体，察其究竟，抓住主要东西，以统率全局。

▉难点：透视的掌握

在绘画过程中，透视属于作画过程的前一阶段，关系到通常所说的"形准不准"的问题。我们所在的可以说是三维空间，而纸张是平面二维，拿一支笔在纸张上用素描黑白的形式来表现现实三维空间物体，就必须用到透视。近大远小，近实远虚，是最基本的透视，也是最根本的。如果一开始的形体轮廓不准确，那么一幅画也没有继续深入画下去的可能性。

2.1　素描用具及材料

2.1.1　笔

素描的画笔很多，常用的如铅笔、炭笔、毛笔、圆珠笔、钢笔、粉笔等，初学者适合选用铅笔或炭笔。工具的不同，关系着素描的性质和构图，表现不同的质感，达到不同的艺术效果。

1．铅笔

铅笔（如图 2—1 所示）是最简单而且方便的工具，素描初学者常从铅笔开始，主要原因是铅笔在用线造型中可以十分精确而肯定，既能较随意地修改，又能较为深入细致刻画细部，因此，较适合于基础训练开始时应用。现在的国产铅笔分为两种类型，以 HB 为中界线，向软性与深色变化的是 B 至 8B，B 数越多越软颜色越深，称为绘画铅笔。HB 向硬性发展有 H 至 6H，大多数用于精密的设计等专业使用，H 数越多就越硬。由于种类较多，因此，铅笔能很好地表现出层次丰富的明暗调子。

2．炭笔

炭笔又分为炭笔、炭精条、木炭条等。炭笔以不脆不硬为度；炭精条以软而无砂为上品；木炭条以烧透、松软、色黑为佳。如图 2—2 至图 2—4 所示。

图 2-1　铅笔

图 2-2　炭笔

图 2-3　炭精条

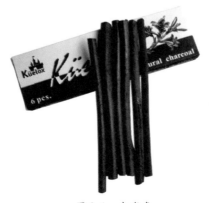

图 2-4　木炭条

3. 钢笔

钢笔包括美工笔、书写钢笔等，包括一切来自水型硬质笔尖的笔。

2.1.2　纸

纸有洁白、厚薄、质地、纹理之分，常用的有素描纸、铅画纸、卡纸、牛皮纸等。铅笔画纸不宜纸纹太粗，炭笔画纸表面不能太光滑，而钢笔画纸却要较光滑的纸面，并且需要有一定的吸水性。

2.1.3　橡皮

橡皮分为绘画用可塑橡皮和普通方形硬橡皮，如图2-5和图2-6所示。硬橡皮以质地柔软为好。

图 2-5　普通方形硬橡皮

图 2-6　可塑橡皮

2.1.4　画板及画架

画板以光滑无缝平整为好，有大、小型号多种，可根据画面大小选择，如图2-7所示。如果站着绘画，则需要一个画架，如图2-8所示。

图 2-7　画板

图 2-8　画架

▋▋2.2　素描用具的使用

2.2.1　铅笔

（1）铅笔直立地以尖端来画时，画出来的线较明了而坚实；铅笔斜侧起来以尖端的腹部来画时，笔触及线条都比较模糊而柔弱。

（2）笔触方向要整齐才不致混乱。

（3）素描绘画最初画明暗阶段时，应尽量使用软铅笔（2B 以上），而且多用铅笔的横侧面去画，少用笔尖蹭；在中期阶段（深入阶段）可以用较硬的铅笔，这时可以适当地多用笔尖；在素描的后期（整理阶段），恢复用软铅笔。这样，画面就会明亮厚重而不腻。反之，过早过多地使用硬铅笔，就造成铅笔在纸面画的遍数过多，形成纸面反光、发腻。

2.2.2　橡皮擦

橡皮擦是一种修改工具，它可以轻易擦掉不需要保留的线条，但尽量要少用橡皮，大量地使用橡皮很容易使画面发灰、发白、发花、发腻。初学者往往觉得有些线条不好或不愿意别人看到自己的错误，迫不及待地要将那些无用的线条擦掉。事实上，在素描的草图阶段，不需要计较线条的好不好看，因为随着作品的深入，会将那些线条覆盖。为了减少橡皮的使用，初学者应该做到：

（1）下笔之前认真观察，做到画前心中有数。

（2）控制好作画动作，做到下笔准确。

（3）不要急于求成，下笔时要先轻后重。

（4）从最终效果出发，考虑前后步骤：先将参考线条涂于较暗一侧，再进一步修改确定。能做到以上几点，可以保证不用橡皮也能完成作品。

▋▋2.3　观察方法

"有什么样的观察方法，就会有什么样的表现方法"，科学的观察是从研究物体形体结构存在的方式这一根本点出发的。在这一前提下，遵循一种整体的、联系的、比较的、立体的、本质的观察方法去分析、研究物体形象和画面的关系，这是画好素描的前提。从整体出发是科学的观察方法的核心。整体的观察方法就是会完整的、联系的、比较的去看，画家的眼睛与普通人的不同就在于能够联系和比较地对各个点和面用宏观的眼光去控制和把握它。把握整体这样一件看来很容易的事，为什么竟成为学习素描的棘手问题呢？原因是一个人作画总要从局部和细节入手，因此往往忘记从大局着眼，初学者如不有意识地解决这个问题，时间一长极易养成

眼睛陷入局部的坏习惯。"留意于小"必然会"失其大貌"。

为了养成从整体出发观察和刻画形象的习惯，在观察中不仅要看到某一个局部，同时也要看更多的局部，并对各个局部进行比较和鉴别，从而把握和体现整体特征，在明确整体特征的前提下，再回过头来观察局部，研究它在整体特征中所处的位置和所起的作用，并正确地加以刻画。

2.4　素描构图

绘画时，画面安排要合理、适当。空间留的过小，所画的对象占据画面面积太大，就使画面太堵、太挤，也容易使观者觉得与对象没有距离，没有空间感；相反，图像在画面上所占据的面积过小，又使画面感觉太空旷。所以画面的上、下、左、右的空间要留得适当，使画面构图饱满，主体突出、均衡，有空间感。构图是对画面内容和形式整体的考虑和安排。构图的原则是，变化中求统一。构图方法有三个要点：绘画时根据题材和主题思想的要求，把要表现的形象适当地组织起来，构成一个协调的完整的画面。它是造型艺术表达作品思想内容并获得艺术感染力的重要手段。

2.4.1　素描构图方式

素描画面的构图一般有三角形构图、复合三角形构图、椭圆形构图、S形构图、V形构图等。

(1) S形（电光形）构图法：比斜线平行构图法更具强力的动态构图。

(2) 垂直平行线构图法：画面呈现稳重感，且具有幽静典雅之美。

(3) 倒置三角形构图法：画面有不安定感，为开朗、奔放之最佳构图。

(4) 斜线平行构图法：具有强烈动态感，对初学者而言较为困难。

(5) 三角形构图法：最古老的构图法，使用上以宗教画居多，画面具有安全感与崇高的气氛。

(6) 十字形构图法，由垂直线与水平线交叉构成，而得到极为平衡的构图，代表安定的感觉。

(7) 椭圆形构图法：属于古老的构图法之一，常用于宗教画上，但画面过于集中而显得单调，故少用于绘画上，而常用于广告方面。

(8) 对角线构图法：在西方画上应用最广泛，具有动态要素。

(9) 菱形构图法：给人坚强的印象，具有安全感。

(10) X字形构图法：由两条斜线交叉而成，常用在街景、水道等，有集中于画面焦点的特色。

2.4.2　素描构图方法

素描构图是对画面内容和形式整体的考虑和安排。好的构图是绘画的前提，它使作者增加作画的兴趣与信心，而构图不当则直接影响画面效果，影响作画心情，使画面缺乏协调和美感。

构图的原则是，变化中求统一。

1．大小与位置

好的构图应是物体大小适当，空间位置安排合理，不要过于偏向一边，画面给人稳定协调感，如图 2-9 所示。

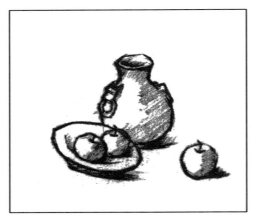

（a）物像太小，构图空间紧缩

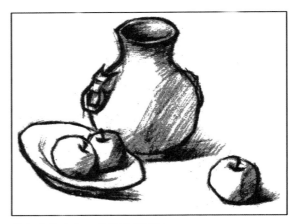

（b）物像太大，构图空间拥挤

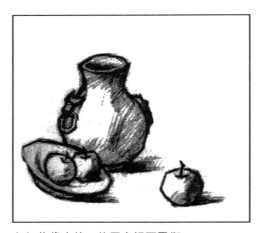

（c）物像太编，构图空间不平衡

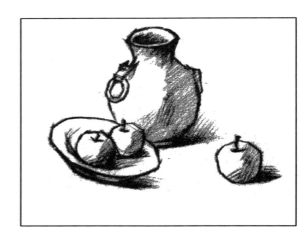

（d）物像适当，构图空间协调

图 2-9　画面中物像的大小与位置

2．物体的组合

画面中物体的组合应是生动而有秩序，多样而又统一的，切忌平、板、散、挤。均衡是构图的基本法则，如图 2-10 所示。

3．构图样式

构图样式分为两大类，即对称式构图和均衡式构图。

（1）对称式构图。

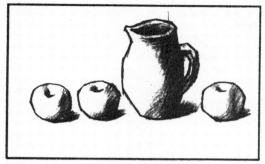

（a）物像组合平板单调，缺乏变化

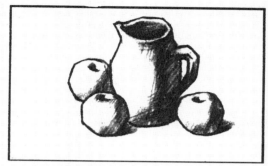

（b）物像组合拥挤烦琐，缺乏生气

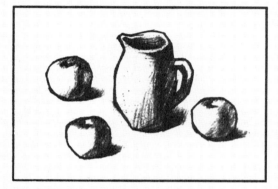

（c）物像组合松散凌乱，缺乏统一

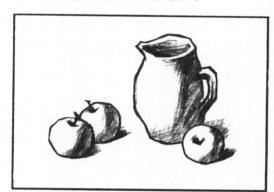

（d）物像组合均衡适当

图 2-10　画面中物像组合

主要形体置于画面中心，非主要形体置于主要形体两边，起平衡作用，底形被均匀分割。对称式构图一般表达静态内容。对称式构图的变化样式有金字塔式构图、平衡式构图、放射式构图等。

（2）均衡式构图。

主要形体置于一边，非主要形体至于另一边，起平衡作用，底形分割不均匀。均衡式构图一般表达动态内容。其构图的样式有对角线构图、弧线构图、渐变式构图、S形构图、L形构图等。素描写生构图的应用相对简单，只要将对象的主要部分置于画面中心，将对象整体与边框距离处理得当，背景底形不重复，就是成功的构图。

2.5　透视

2.5.1　透视基础

透视是绘画制造空间感的主要手段。我们看到的自然界物象呈现近大远小的空间现象，这就是透视。用科学的原理和方法把透视现象准确地表现在画面上，使其形象、位置、空间与实

景感觉相同，这就是绘画透视。透视知识对于素描初级阶段的学习是非常必要的，造型的准确很大程度上是透视的准确。透视示意如图 2-11 所示。

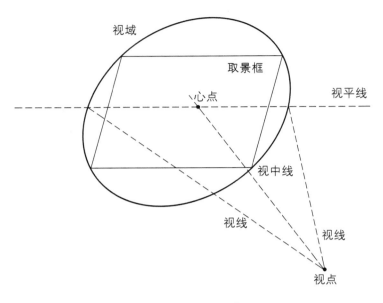

图 2-11　透视示意图

- 视点：即画者眼睛的位置。
- 视线：目光投射的直线，是视点与视觉中物体之间的连线。
- 心点：是视域的中心，也就是画者眼睛正对视平线上的点。
- 视平线：将心点延长的水平线，随眼睛的高低而变化。
- 消失点：物体由近及远产生透视变化，集中消失于一点，如图 2-12 所示。

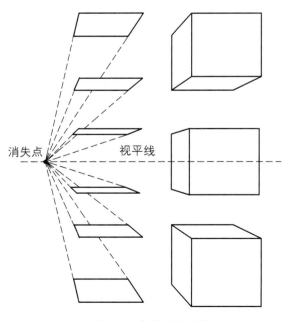

图 2-12　视平线与物像

2.5.2 透视画法

透视画法主要有：一点透视、两点透视和三点透视法。

1．一点透视

一点透视也称为平行透视。当一个立方体正对着我们，它的上下两条边界与视平线平行时，它的消失点只有一个，正好与心点在同一个位置，如图2-13所示。

2．两点透视

两点透视也称为成角透视。当一个立方体斜放在我们面前，它的上下两条边的边界就产生了透视变化，其延长线分别消失在视平线上的两个点，如图2-14所示。

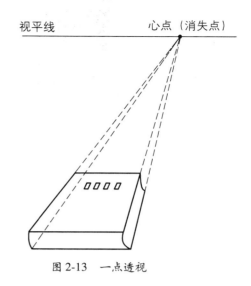

图 2-13　一点透视

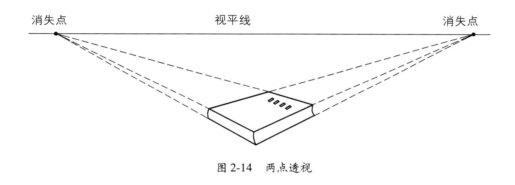

图 2-14　两点透视

3．三点透视

三点透视也称为倾斜透视。在两点透视现象中，其上下方向的各边界与我们的视心线不垂直时，立方体各边延长线分别消失于三个点。

在素描学习中我们经常会碰到圆形物体，圆形物体的透视变化同立方体的规则是一样的，只是表现上不同，例如圆柱体的弧度随视点的距离和上下、左右的位置产生变化，距离越远，弧度、长度越小，偏离视心点越远弧越大。

思考题

1．熟悉不同的绘画工具的性能，思考其所适合表现什么样的材质。

2．不同的构图形式何以给人不同感受？

3．透视的近大远小是如何在画面中体现的？

☆ 习 作 点 评　　　　　　　　　　习作一

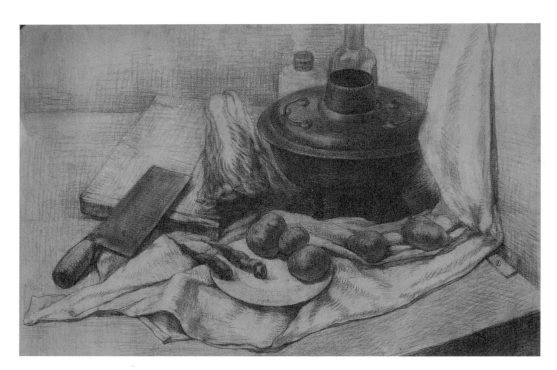

图 2-15

20

作品：静物写生

学生：李刚

点评：此画面静物采用均衡式构图，主要形体置于一边，非主要形体至于另一边，疏密得当，起到平衡作用。

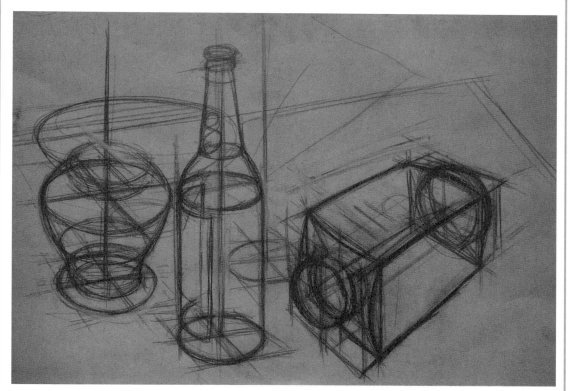

图 2-16

作品：结构素描写生	点评：此画面采用两点透视，圆的透视结构基本准确，
学生：沈文辉	线条粗细有变化，虚实得当。

☆ 习 作 点 评 习作三

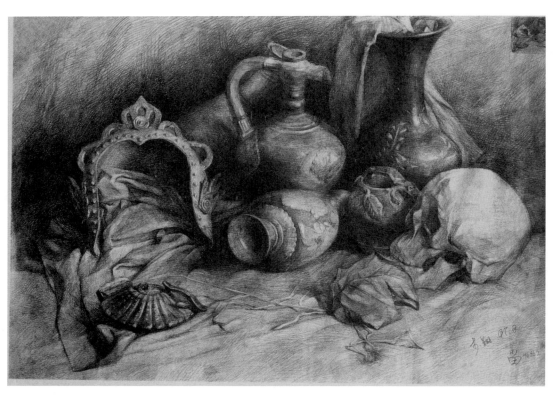

图 2-17

作品：静物素描	点评：画面构图饱满，绘画手法娴熟，不同的材质表现
学生：李翔	自然，前后空间感觉强烈。

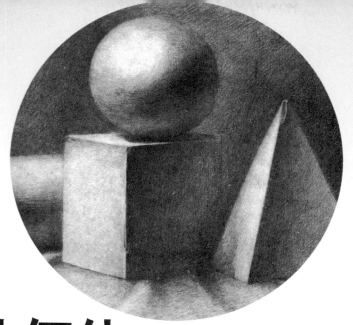

第3章
石膏几何体

■**学习目的**

我们所看到的世界里物体的外部形态千变万化，但归纳起来，可概括为几种最为基本的几何形态，几何立方体、圆柱体、圆锥体、球体等，就是千变万化物象的形态概括，比如：人的体态是千差万别的，但我们可以用不同的几何形体来概括，这样看来复杂的物像就可以利用这种规律和观点进行提炼，所以学习石膏几何形体写生能帮助我们尽快地掌握写实绘画。

■**重点**

（1）立方体中的各线段必须服从于近长远短的透视规律，圆柱体则须注意其圆平面的透视规律，切忌出现轮廓的"反透视"现象。

（2）从体面结构出发，分析明暗变化的本质。依据理性的理解和表现光影关系及色阶变化，切忌看一点画一点，表面地捕捉明暗调子。

■**难点**

1．如何正确地表现几何形体的结构、体积、空间等关系

画明暗切不可只注意局部，要始终把握大关系，把握基本层次，注意明暗五调子之间的联系与差别，以描绘准确的形和协调的体积感为主。当两个形体前后重叠和并置在一起时，在绘画中把前面形体的明暗对比表现地强一些，形体关系画得实一些；而把后面的形体明暗对比表现弱一些，形体关系画得虚一些，便会使人感到二者之间有一定的空间距离，使画面产生空间感。

2．培养正确的艺术观察方法和表现手法

从整体出发，从大处着眼，整体地看对象的形体结构、明暗调子关系，而不是从细小的局部零碎地去看。因此正确的观察方法就是养成一种整体观察物象的习惯。这种观察是以全面研究对象的各种复杂关系为基础，以比较为手法，以从整体到局部，再到整体为基本程序的。

3.1 石膏几何体的写生步骤

石膏几何体的写生步骤为：确立构图、画出大的形体结构、找出明暗效果线、逐步深入塑造，最后调整完成。

科学、严谨的方法步骤不仅能够确保创作顺利进行，更可以培养我们的整体观察能力和描绘能力。

3.1.1 步骤一：确立构图

当几个几何体摆放在一块的时候，它们就组成了一个新的大形体，我们观察就从这里开始。在画面上定出整体形的基本位置，用长线轻轻画出组合形体的大关系，推敲构图的安排，使画面上物体主次得当，构图均衡而又有变化，避免散、乱、空、塞等弊病，如图3-1所示。

3.1.2 步骤二：画出大的形体结构

用长直线画出物体的形体结构（物体看不见的部分也要轻轻画出），要求物体的形状、比例、结构关系准确。

形体的描绘重点在于准确，因此写生过程中一定要从整体出发，反复比较形体长、宽、高比例和各形体之间的大小比例关系，如图3-2所示。

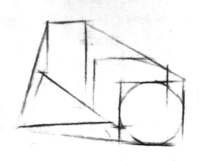
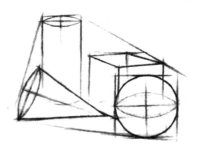

图3-1 石膏几何体写生步骤一　　　　图3-2 石膏几何体写生步骤二

3.1.3 步骤三：找出明暗交界线

找出各个明暗层次（高光、亮面、中间面、暗面、投影以及明暗交界线）的形状位置。注意画的时候要从实际出发，明暗交界线的线条一定是要符合物体的形状及流线走向，如图3-3所示。

3.1.4 步骤四：逐步深入塑造

构图和轮廓基本确立之后，就要深入塑造形体了。在二维的平面上，创造出一种看得见，

但触觉不到的三维空间来，这便是绘画造型所体现出的艺术魅力。这首先来自于素描的最基本要素之一的"三大面、五大调子"。通过对形体明暗的描绘（从整体到局部，从大到小）逐步深入塑造对象的体积感。先确定物体的明暗两大面，从暗部开始铺大调子，要注意将投影与背景的调子同时画上；然后进一步分析明暗交界线的变化，完成其向反光部分过渡变化和向亮部的过渡变化的层次。

在深入塑造形体的过程中，形体结构是很清楚的，因而明暗交界线较容易掌握。有时由于形体的细微起伏变化，明暗交界线时而宽，时而窄，模糊不清甚至还断断续续，很难把握，这就需要认真观察和分析理解，只有理解了的东西，才能在细微的变化中发现它的存在，也还是这条若隐若现的明暗交界线，把复杂的客观物象完美地表现出来。所以说，要想掌握素描的造型能力，就要狠抓明暗交界线并在此大做文章。注意用笔不可太重太死，要考虑到石膏几何体的质地颜色。灰色调的丰富总是在整体关系协调和制约下的深入描绘，切忌轮廓线一画出来就陷入局部的死抠。要始终有整体的意识，从整体上着眼，在局部上入手，画整体里的局部细节，如图 3-4 所示。

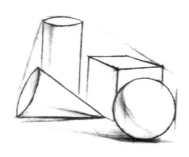

图 3-3 石膏几何体写生步骤三

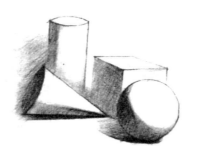

图 3-4 石膏几何体写生步骤四

3.1.5 步骤五：调整完成

深入刻画时难免忽视整体及局部间相互关系。这时要全面予以调整（主要指形体结构，还包括色调、质感、空间、主次等），尤其要注重画面中的虚实关系和空间感觉，做到有所取舍、突出主体。把画面放到远处，要求从前面阶段的局部深入中跳出来，更多地注意大的形体，黑白，空间效果，不再去看细部刻画。检查画面是否有些地方太花、太跳，哪些地方画的还不明确，大的明暗关系是否适当。这时，要努力追忆这组景物最初给你的印象和感受，是否已经表达出来了。要多动脑思考，其实，画面的统一协调，也就是学生在审美能力上的一种学习和提高。只有经过不断的反复练习，才能准确把握住客观物象并通过造型手段艺术地表现出来。

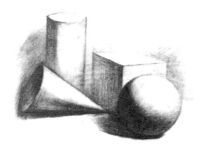

图 3-5　石膏几何体写生步骤五

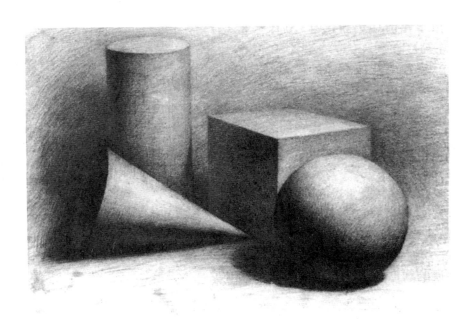

图 3-6　完成效果

26

练习题

1. 石膏几何体临摹作业一张。
2. 石膏几何体写生作业两张。

思考题

1. 怎样塑造石膏体的立体感，如何理解物体的形体结构？
2. 怎样表现画面的空间感？

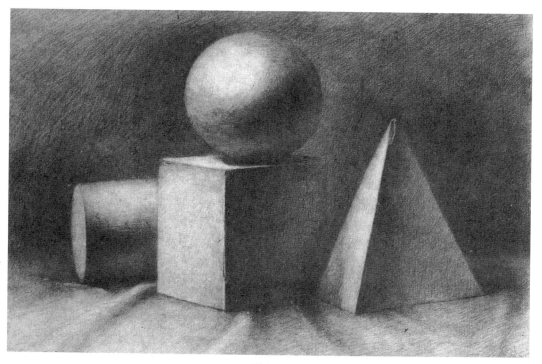

图 3-7

作品：石膏几何体写生（一）	点评：石膏块质感刻画逼真，体积、空间感强烈，
学生：郑霞	细微的层次处理使画面真实厚重。
指导：胡世勇	

☆ 习 作 点 评　　　　　　　　　　　　习作二

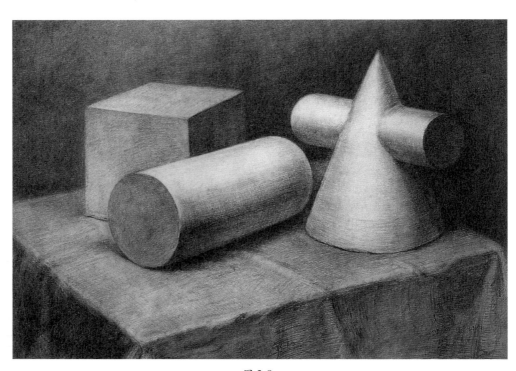

图 3-8

作品：石膏几何体写生（二）	点评：画面整体感突出，石膏几何体光感处理细腻，石膏与衬布的质感处理到位，物体空间层次表达分明。
学生：武雯雯	
指导：胡世勇	

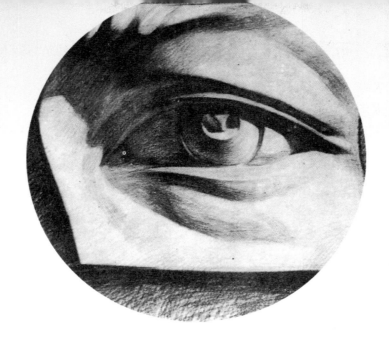

第4章
五官局部

■ **学习目的**

五官是脸部表达人物思维、感情的重要器官，熟悉五官的结构、造型及周围的关系，有利于正确生动地表现眼、耳、嘴、鼻，避免概念化。在石膏像写生之前，先要对五官进行细致的研究，人物在表达感情时除形体动作外，主要靠五官传达感情，所以对五官的写生训练是十分重要的。平时训练中，多做些石膏五官各种透视角度的练习，其目的是掌握五官的结构与透视变化，五官对头部而言是局部，但具体写生时，五官又是一个整体，因此它是石膏头像写生的前奏。

■ **重点：**

（1）绘画过程中要确保形体结构准确，这是五官写生过程中最基本的要求。

（2）塑造出物象的完整的结构和它的整体的空间构造。在准确刻画形体结构的基础上，围绕光线在静物上所形成的明暗起伏，细致地表达五官的立体感。

■ **难点**

1. 明暗与结构

结构是立体塑造上的一个"目标"，在写生中，因为五官的结构转折都是非常细微化的，所以要时刻注意细小结构的处理。

2. 五官形态角度的变化

这归根结底还是形体塑造的问题，在绘画时，细心观察五官不同角度的结构变化，或仰视、或俯视、或侧视，随角度变化，留意五官形体的透视和结构形态。

4.1　五官的形态

1．眼睛

眼睛部分通常包括眼窝、眼睑和眼球三大部分。眼球呈现一圆球体置于眼窝中，外有眼睑包着，故我们看到的眼睛，只是眼球外露的一部分。

从眉弓到下眼睑，形成一下降的阶梯状，而从外眼角到内眼角，眼的横向又呈一半圆球。眼部最突出的地方为眉弓，而最深凹之处在眉弓与鼻根交接处的三角区。

2．鼻子

鼻子是头部最突出的形体，其上部有两块鼻骨和六块软骨构成，鼻头由一球体和两个呈椎体的鼻翼构成，鼻孔是由鼻中隔和鼻翼构成的洞。

鼻子可概括为四大面，鼻梁的中间为一大面，两侧各为一大面，鼻底为一大面。

3．嘴

嘴部由上下唇构成，覆盖在上下颌骨的弧形面上，上唇面稍长，向下倾斜，唇锋分明；下唇稍短而呈台形体，两角楔入上唇角而又被口轮匝肌包裹，形成两个三角窝。

4．耳朵

耳朵形体由内外耳轮、耳垂、耳屏、对耳屏构成。耳朵的外形像个问号，造型生动而极富特点。耳的内外耳轮两端与耳屏和耳垂相穿插造成中心凹陷的半圆形体，内耳轮上端有个三角窝，与外耳轮又构成了环形沟，耳垂是扁方体。

4.2　石膏五官写生

1．眼睛的写生

先画基本形体，注意大的比例、位置、形态，用长直线概括表现；再逐步明确眼睛各部分的形体，并开始铺大体明暗，注意分面与体积感的表现；进一步深入画出各部分形体的明暗关系；注意上眼睑的明暗交界线与反光、投影构成的结构层次感，眉下到内眼角的暗部要画得含蓄，以突出眼球中部的形体结构；最后检查、调整画面结构关系，力求准确、协调、生动。如图 4-1 至图 4-3 所示。

2．鼻子的写生

通过分面概括鼻子的形体结构，涂暗部大体调子，并加强明暗交接线部分；画出暗部形体起伏大关系及背景层次。

深入刻画，形体由方到圆，逐步完善。表现好明暗交界线向亮部的转折过渡，重点是鼻头部分，要充分表现其立体感。鼻梁部分体积感要弱一些，以突出鼻头体积，如图 4-4 至图 4-6 所示。

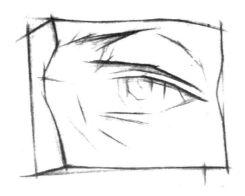

图 4-1　眼·步骤一

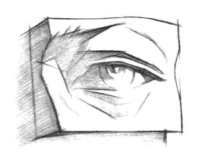

图 4-2　眼·步骤二

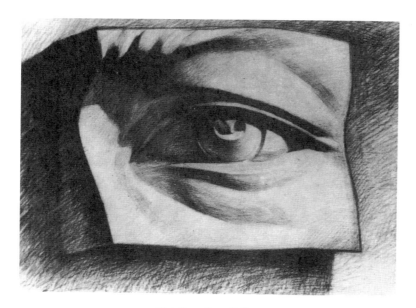

图 4-3　眼·步骤三

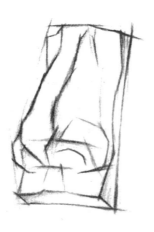

图 4-4　鼻·步骤一

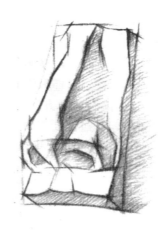

图 4-5　鼻·步骤二

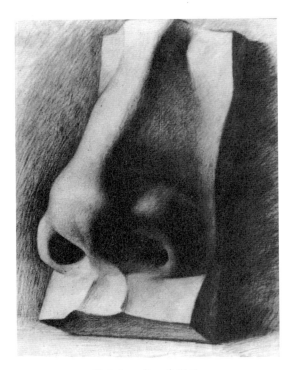

图 4-6　鼻·步骤三

3．嘴的写生

把握唇锋、唇角和唇底的位置及其构成关系，这是唇部形体的大框架。嘴唇要表现柔软。除上唇锋方向明确，一般边缘形应含蓄些。明暗过渡要柔和，注意上嘴唇下部明暗交界线的变化及嘴角的结构穿插关系。如图4-7 至图 4-9 所示。

4．耳朵的写生

外耳轮到耳垂形成一个问号似的大形，上端与眼睛同轴。耳朵的形体结构要认真观察，把握准内外耳轮的关系。耳朵形体较实处为外耳轮上部，对耳轮中部及耳屏这些部位应画得较强烈，形体较明确。耳垂形体较单纯，而且要表现一定柔软度。耳朵中部凹进去的部分往往要画得虚一些。如图 4-10 至图 4-12 所示。

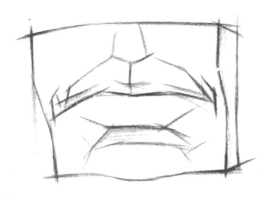

图 4-7　嘴·步骤一

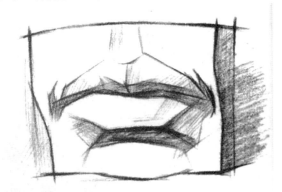

图 4-8　嘴·步骤二

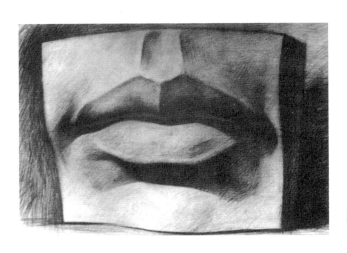

图 4-9　嘴·步骤三

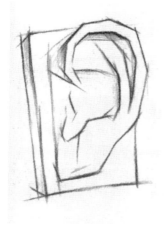

图 4-10　耳·步骤一

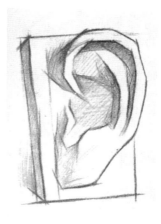

图 4-11　耳·步骤二

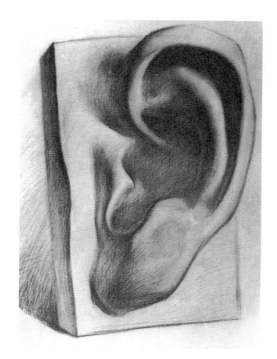

图 4-12　耳·步骤三

练习题

1. 石膏体五官临摹作业各一张。
2. 石膏体五官写生作业各一张。

思考题

1. 怎样表现石膏五官的立体感？尝试用简单的几何体来分析。
2. 比较和分析石膏五官的形体结构，找出五官之间衔接处的结构变化。

☆ 习 作 点 评　　　　　　　　　　习作一

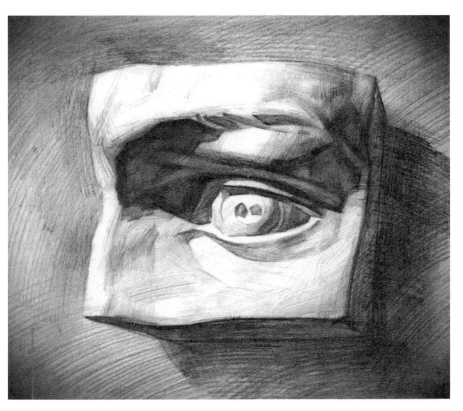

图 4-13

作品：眼部写生	点评：形体把握准确生动，虚实、起伏、转折的细微变化处理到位，眼睛与周围关系协调。
学生：王静	
指导：张景林	

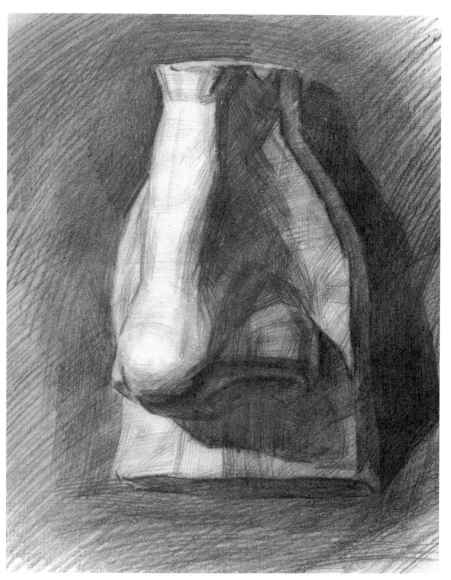

图 4-14

作品：鼻子写生	点评：鼻子各部分的快面结构分析得当，明暗交界线、投
学生：王静	影线，刻画准确，各块面统一协调，空间关系表达明确。
指导：张景林	

☆ 习 作 点 评　　　　　　　　　　　习作三

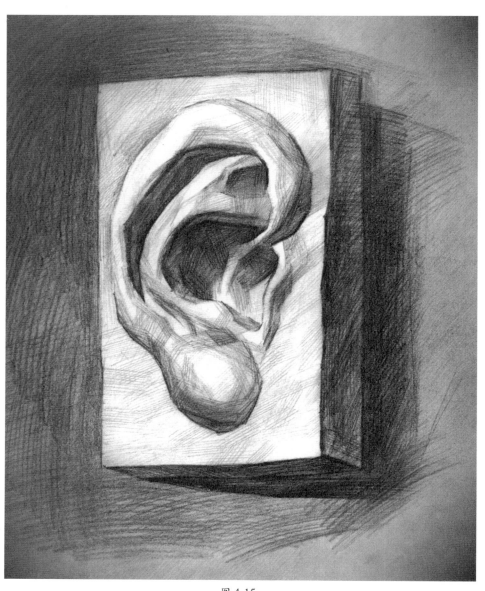

图 4-15

作品：耳朵写生	点评：耳朵的基本结构与形体表现准确，结构的明暗关系富有层次，明暗变化切入结构的内在，画面整体感强烈。
学生：王静	
指导：张景林	

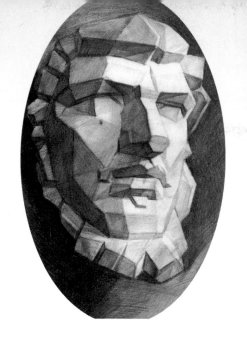

第5章
石膏人面像

■ **学习目的**

在进行五官石膏模型写生的训练之后，转入石膏半面像的写生，作为
向石膏像写生的过渡，对于掌握人像面部骨骼结构和肌肉解剖结构及
组合关系是十分有益的。

■ **重点**

（1）绘画过程中要确保五官比例划分准确。这是石膏人面像写生过程中
最基本的要求。

（2）五官结构刻画准确生动。上一章节已系统学习了石膏像五官的写生
方法，在本章要中将五官整合到一个完整的面部结构中来。需保证五官
塑造生动、自然。

■ **难点**

石膏人面像写生，重点是研究面部整体结构关系，不是某一五官局部。
把五官在面部组合起来，就要从整体出发，使五官与面部其他形体连成
一个协调的整体。因此要通过明暗虚实的处理，达到整体统一。

5.1　五官的比例

　　头像的脸型、五官虽每人各异，不能求同，但也有其固定的规律，掌握其基本规律，对塑造头部结构是有很大帮助的。绘画的技能就在于能找出对象的共性，区别其个性，既能准确、快速地表现对象，又能体现各个对象内在本质不同的东西。

　　脸部基本规律是从发际到眉弓到鼻子，它们之间的距离基本是相等的，眼睛的位置在眉毛和鼻子之间约三分之一处，双眼之间的宽度是鼻子的宽度，是一个眼睛的宽度。两个眼珠的方向要一致。以上是脸部五官的基本规律。

　　但每个人的脸型、五官的特征又是各不相同的，所以要仔细观察，深入分析，力求把各个不同的对象特征生动地表现出来，避免概念化。

　　五官比例示意如图 5-1 所示。

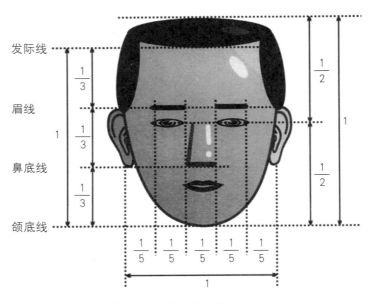

图 5-1　五官比例示意

5.2　石膏分面像

　　石膏分面头像的写生，是了解对象形体透视、结构、转折、明暗变化等关系的一种训练。脸部是由很多不同形状的几何块面组成的，在训练过程中，要注意块面的整体结构搭配，及块与块之间衔接的透视关系。在明暗铺设时要不断对结构进行比较调整，以求得结构的准确，不

要只注意局部的描绘而忽视整体关系，给人一种换面拼凑的感觉。分面头像写生的目的，不仅是理解明暗透视的变化，主要是训练、提高、分析结构转折的塑造能力。

"亚历山大分面头像"是初学者比较好的写生素材。分面像的写生能培养良好的观察习惯，其意义在于正确了解对象，学会把复杂的表面结构通过概括简练的块面加以分析理解，掌握其规律，便于正确表现对象。具体写生时要注意其形体的比例与透视变化及组合，大的形体面的转折要认真对待，正确塑造形、体、面组合转折是如何体现结构的；注意整体观察，不要追求小块面的变化，小块面应存在于整个形体之中。避免画面单调，缺少空间感，层次变化不多，平面化。绘制步骤如图5-2至图5-5所示。

图5-2　步骤一

图5-3　步骤二

图5-4　步骤三

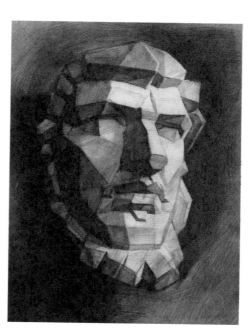

图5-5　完成

5.3　石膏半面像

　　石膏半面像写生，重点是研究面部整体结构的关系，不是某一个五官局部。虽然我们对五官已分别作了一些训练，初步认识了五官形体的构成与表现方法，但是，要把五官在面部组合起来，并与面部其他形体连成一个协调的整体，并非易事。因此，从起稿到完成，始终要注意比较五官在面部的位置及五官面部结构的协调关系，并通过明暗虚实的处理，达到整体统一。

　　半面像写生起稿中，应注意由面部的倾斜而产生的透视变化，用横向和纵向的辅助线确定面部中心及两眼的关系，以便准确确定五官位置和大形。在画五官基本形体时应与头发及面部其他形体进行比较，同时进行。

　　上明暗两大调子时，要整体概括、比较，不应在某一部分急于冒进。从上调子到深入刻画，应从大面到小面分步骤进行，每画一遍都应留有余地，以便修改调整。最后阶段应多看少画，并从画面形体结构关系出发检查，完善画面效果。　绘制步骤如图5-6至图5-9所示。

图 5-6　步骤一

图 5-7　步骤二

练习题

1. 石膏分面像写生一张。
2. 石膏半面像写生一张。

思考题

1. 观察石膏半面像五官的形体结构，面与面的转折关系。
2. 观察明暗交界线的位置，分析明暗交界线的虚实关系。
3. 注意五官的比例关系和特点，塑造真实、准确。

图 5-8　步骤三

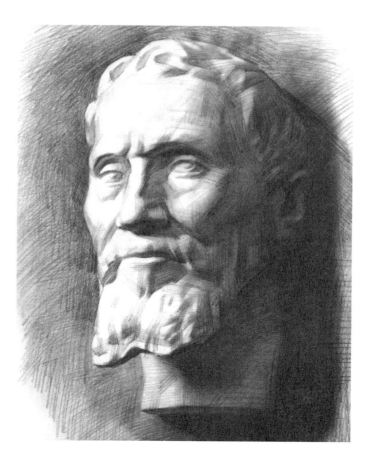

图 5-9　完成

☆ 习 作 点 评　　　　　　　　　　　　习作一

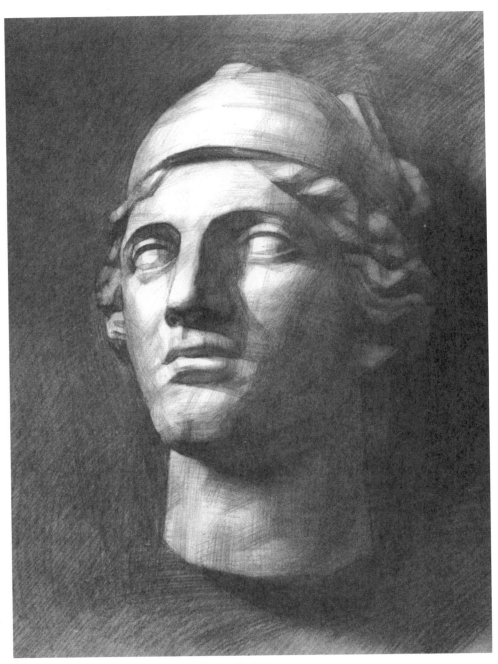

图 5-10

作品：半面像写生（一）	点评：结构、视角、明暗表现到位，五官比例刻画准确，通
学生：李黎	过明暗虚实的处理，五官与整个面部关系达到协调统一。
指导：张景林	

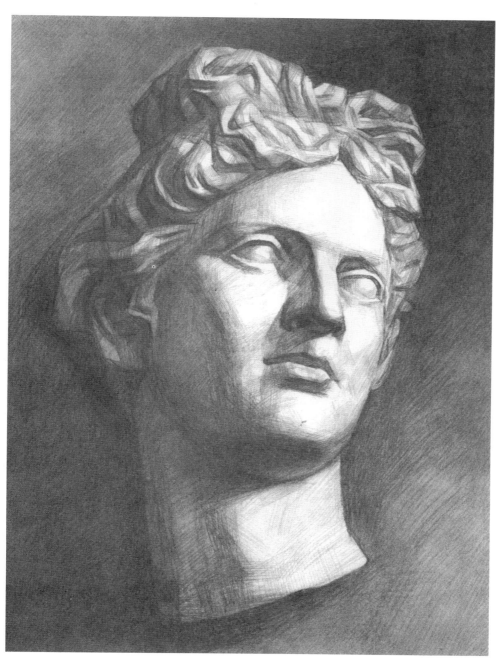

图 5-11

作品：半面像写生（二）	点评：物体在不同视角，其结构会呈现不同的形体变化，绘
学生：李黎	画对象的仰视视角的结构与透视准确，体面转折柔和，画
指导：张景林	面整体感强。

☆ 习 作 点 评 习作三

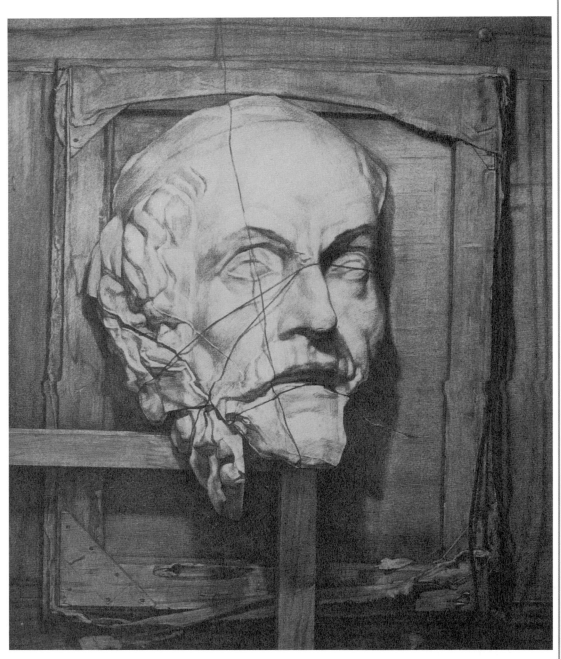

图 5-12

作品：半面像写生	点评：形体塑造准确，反映石膏破碎的质感表现真实，石膏像前后体积及轮廓的整体虚实表现充分。
学生：王珂	
指导：张景林	

第6章 石膏头像

■ **学习目的**

素描是一种关于绘画最基本思维方式和观察方式的训练,是对未来艺术家和设计家基本素质的训练，这就是素描训练的目的。素描从其目的上可分为基础性素描和创造性素描。石膏像素描是基础里的重头课,是基础的基础。

石膏像写生训练的意义在于学习和掌握空间中形体结构的塑造,以及对整体观察、整体推进学习方法的掌握；还有对画面节奏、韵律、形式感的把握。在造型能力方面偏重于对自然物像的把握（并不是如实描摹），而不是运用绘画语言自如的构造画面。

■ **重点**

1. 形准（轮廓正确）

这是基本的起码的要求。形准就是说画面造型与对象相似,要点鲜明,透视和比例要正确，并且应该是明确的。

2. 完成立体塑造

实现画面的充分的立体感；塑造出物象的完整的结构和它的整体的空间构造。把调子理解为面,把面理解为体的一部分,把体再理解为全部构造的一个组件,把这些组件再全部安装穿插为完整的空间立体结构。

■ **难点**

作品的整体感是作画过程中贯穿始终的难点。包括：

(1) 画面因素自身的整体性：线的组织,黑、白、灰布局。

(2) 造形本身的整体感：体现在形的轮廓及它的立体塑造上；体现在能够把无数细节、无数层次、无数转折都贯通起来,统率在整体观察上。整体性实现在各个局部之间天衣无缝、无懈可击的"关系"上。

训练整体感就是训练正确的观察方法。正确的观察方法、明确的整体感受是造形整体性的根据。画面"不碎"并不就有了整体感,画面形象有了逼人的生命力,这才是整体形成的证明。整体性不是一种"招数"或后期处理。讲整体要真诚、中肯、言之有物、要领鲜明、细节充实。

6.1　石膏头像的表现手法

6.1.1　光影素描

光影素描（全因素素描、调子素描）范例如图6-1和图6-2所示。

全因素素描是培养整体的观察、理解及塑造方法，较全面地反映、表现对象的结构、体积、空间、调子、质感、光感等因素。背景也在表现之列。一般为长期作业。

缺点：暗部易被忽视，依赖固定光源，易形成被动摹仿。

6.1.2　结构素描（体面结构分析式素描）

运用几何形体的归纳态度，以线和简略的明暗将复杂的头部形体作出简化的提炼概括，以将其基本体面结构强烈地突现出来，从而强化和加深对头部形体结构的理解。此画法重结构、重主观、重理解，适合短期作业。不画背景。

缺点：不能表现充足的空间及丰富的色调。

结构素描范例如图6-3和6-4所示。

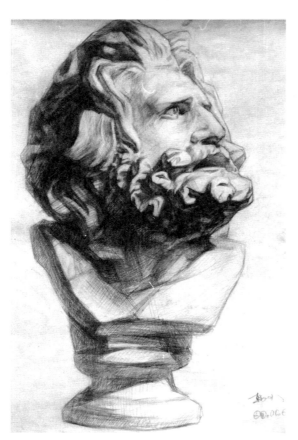

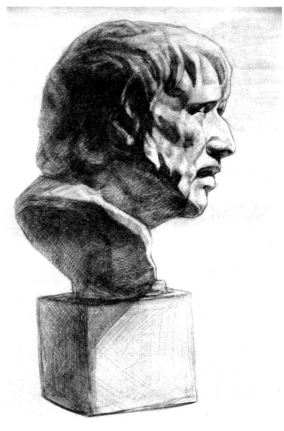

图6-1　《马赛战士》　韩冰　　　　　图6-2　《塞内卡》　韩冰

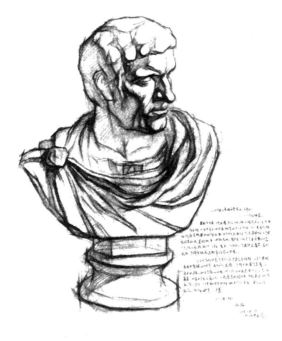

图6-3　《卡拉大帝像》　孙根

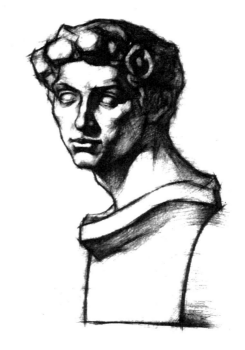

图6-4　《朱理诺》　学生习作

6.2　石膏头像的画法与步骤

6.2.1　画前准备：观察思考

全面观察、体会形象特征、选择作画角度、分析石膏像美之所在；分析其基本结构状态，预想画面效果，包括构图、形体美感、光线色调及表现方法等。

6.2.2　构图、比例、基本形

（1）在画面中合理安排、确定石膏像大体位置，要考虑石膏像的形体构成及其体现的动势表情等。考虑空间的安排及视觉中心的位置，定出上、下、左、右最边缘的位置。

用光影表现与用结构表现，背景的要与不要，在构图上是有差别的。

（2）利用辅助线找出头、颈、胸、基座大的比例、动态关系，确定五官位置（五官透视要正确），抓住动态特征。要检查重心是否稳定，找到中心线有利于五官位置的确定及头部动势的把握。

（3）找出头、颈、胸等部分大的平面基本形，可根据感受对各部分基本形状特征加以适当夸张，抓住大关系。

用长直线去画，用笔要松动，跟着感觉走，不要缩手缩脚，也不能画得太重太死，要使画面保持一种灵活可变状态，便于以后进一步调整、深入，如图6-5所示。

6.2.3　基本结构

有意识地确定石膏像的主要结构骨点、高点的位置，找转折，用几何形体的概念去理解每一个形体；要注意找到人中线的正确位置，两边同时画，透视要准确；画每一个点或形都要同时关照周围的形，找到它们之间的关系。

此阶段就要从整体出发，找大的关系，细小的东西可在深入阶段解决；尤其是头发、胡子等要分组找出前后、虚实关系，不然就会过早陷入局部。

打轮廓用笔用线也要有轻重、虚实、有节奏，以产生整体和谐、统一的效果。

打轮廓要尽量凭自己的感觉画出正确的形体结构，过于依赖比较、测量会失去感觉的敏锐，产生不良后果，如图6-6所示。

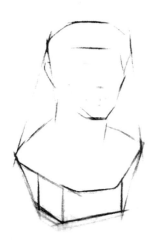

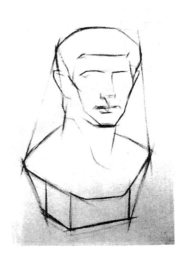

图6-5　石膏头像写生步骤一　　　　　图6-6　石膏头像写生步骤二

6.2.4　画出大体明暗关系

1. 分明暗面

此阶段要求沿明暗交界线，将所有的明暗面淡淡涂上一层灰，将与石膏的白成明显对比的背景也淡淡涂上一层灰，此时石膏像便初步呈现出立体的形与光感，空间也由此而呈现。

此阶段可以不分深浅，但线条排列要紧密，不可潦草。

2. 分明暗层次

此阶段可按由重到浅的顺序将画面上的调子分成若干等级，如音乐之音阶，从最重处开始画上一遍。此时仍是大体明暗阶段，涂每一部分皆从明暗交界线开始到形体投影边缘为止。稍有变化，千万不可过早深入局部，尤其暗面的反光一定要呆在暗里边，灰面与亮面可暂时不管，如图6-7所示。

6.2.5　深入分析反复调整

　　逐渐丰富细节，找到各形体的转折，使形体结构更加紧凑，头、颈、肩的造形关系更加明确具体。

　　调子顺序排好后，即可一遍一遍深入下去。每画一遍加重一层，内容丰富一层，形体感愈来愈强。灰调子及亮调子逐步显现出来，直至完成。

　　深入阶段要珍惜每一笔的调子，每画上一笔都必须表现的是形体结构与转折，否则只是加重便失去了意义。要加强对形体结构的认识与理解，运用素描的造型手段及明暗与虚实的对比，主观地去把想要表现的东西表现出来，而不能简单地照搬照抄对象。

　　在作画的时候要经常用一些观念审视自己的画面，诸如体积、厚度、光感、整体、空间、主次、节奏等，尤其是整体观念时刻不能忘记。隔一段时间就要站出来远观自己的画面，以便发现问题及时修正。要避免出现灰、花、脏、腻、浮等易出现的问题（基础较好、整体把握能力强的学习者，明暗面分好后可采取局部推进的办法，一步画到位），如图6-8所示。

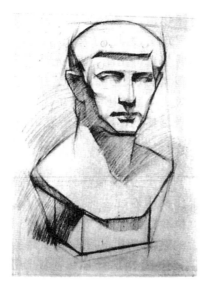

图6-7　石膏头像写生步骤三

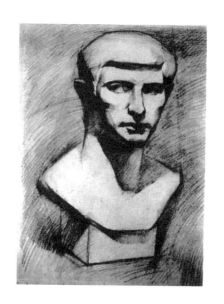

图6-8　石膏头像写生步骤四

6.2.6　回到整体、概括完成

　　深入细节过程中不可避免地会出现细碎、灰、花等弊病，因此最后还要进行大关系的再整理，从而使整体造型更加明确、突出。各形体处于自己应有的位置，黑白、虚实效果也更加强烈。

　　此时更不要太依赖于客观对象，不敢越雷池半步，或只跟对象比。画面要有主有次、中心突出、形体结实、协调统一。

　　局部与整体是绘画过程中每时每刻都碰到的一对矛盾。局部刻画的目的是为了突出主体，

每次对细节深入一遍都应是对整体的理解更深入一层。对局部与整体的关系处理得好坏是鉴别造型能力高低的标志，如图6-9所示。

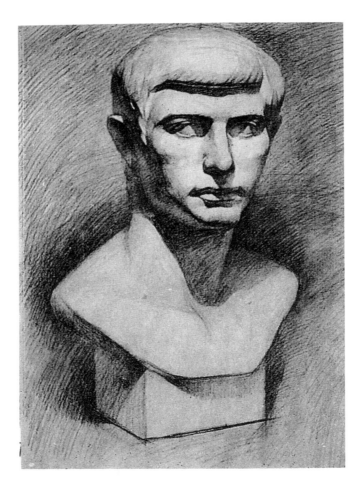

图6-9 石膏头像写生完成

6.3 结构素描的表现

画法步骤基本与全因素素描相同，只是不对光影做很客观的描述，不进行丰富的调子处理，运用几何形体的归纳态度，以线和简略的明暗将复杂的头部形体作出简化的提炼概括，以将其基本体面结构强烈地突显出来，从而强化和加深对头部形体结构的理解。

深入的步骤一般是从一个地方推着走，每个地方都不做虚化的处理，允许有部分相同的调子出现，每个部位调子的深浅由画面的节奏决定，而不是由光源和阴影决定的。

此画法重结构、重主观、重理解，适合短期作业。绘制步骤如图6-10至图6-13所示。

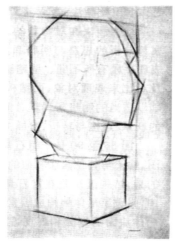

图 6-10　步骤一

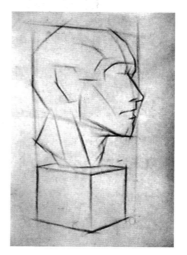

图 6-11　步骤二

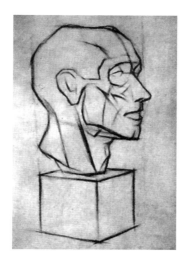

图 6-12　步骤三

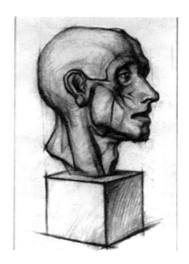

图 6-13　完成

6.4　石膏像写生中的常见错误

6.4.1　形体不准

这是一个典型的因素描基础不稳造成的错误。问题出现在两个方面：一是在素描的起稿阶段，没有严格按照素描的步骤技术要求进行，过早地进入了局部定型刻画阶段；另一个是没有完全掌握素描"找关系"的方法，不会用"直线串珠法"和类似的方法检查判断结构的比例、角度的正确关系。解决的办法是，返回到简单对象的训练，认真体会步骤技术的要领。

6.4.2　神态不对

石膏像写生往往出现这种情况：在头像形体基本确定以后，画中头像的表情神态与实际对象不符，经过形体测量检查，也没有发现大的比例差异，因此，无法对其进行明确的修改。造成这种令人头疼的原因是，在起草的过程中，画者对结构上斜线的角度和转折的弯度，进行了夸张，对侧面的透视减少了缩变，使描绘的形体不知不觉走了样。这是素描整体观念不强，过分注重局部刻画的结果。解决的方法是：在熟悉选定阶段，重视对头像的整体观察，获得一个包括神情在内的完整的形体印象，在定型的过程中，少用局部分析的方法，多用整体的感受方法，重视结构的斜线角度，强调侧面的透视缩变，推迟转折弯度的定型。

6.4.3　头像构图过大

原因有两个：一个是习惯性的画大，不知道画纸边框对构图的作用，在构图起草时，将标记定得太靠近画纸边框，对背景的面积太"约束"；另一个是，虽然在起草阶段确定了合适的构图，但在描绘过程中又改动，扩大了构图的标记。后一种情况是由于画者没有按照正确的比例划分方法确定头像整体的比例关系，由局部推进的起草方法构成的。解决的方法是，以构图的最外点为起点，严格用正确的比例划分定型方法，做到整体起草，整体定型。

6.4.4　画面"发灰"

原因是中间灰部的明暗无变化，应该用类比的方法，找出灰面与灰面的明暗对比关系，或从整体的角度检查、修改灰部的亮度变化，有区别、有层次地表现灰部。

6.4.5　形体"呆板"

这是因为头像缺乏虚实变化，应该加强体面结构的虚实变化。

练习题

1．石膏体结构素描写生一张。
2．石膏体明暗素描写生一张。

思考题

1．分析可比较各石膏体之间的差别，找出它们之间所遵循的形体结构上的差异及相应产生的造型感染力。
2．分析由于生理结构和体块结构的不同对石膏像的造型刻画和塑造所起的变化。
3．怎样控制对画面的整体把握和构图的合理性？
4．石膏体的立体感和空间感是否得到充分的表达？

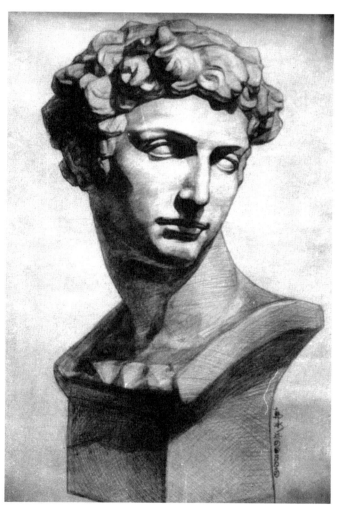

图 6-14

作品：朱理诺写生	点评：形体塑造准确，反映对象性格神态的局部刻画细腻，
学生：韩冰	石膏像前后体积及轮廓的整体虚实表现充分。
指导：孙伊	

☆ 习 作 点 评　　　　　　　　　　　　习作二

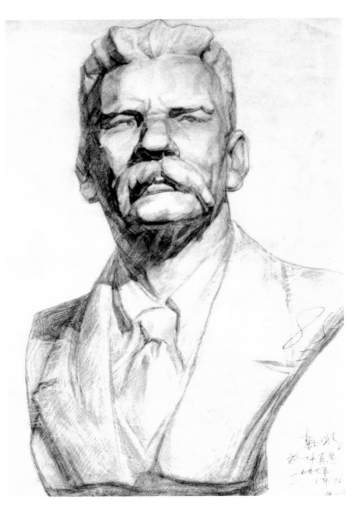

图 6-15

作品：鲁迅半身石膏像写生	点评：画面体积感突出，体面转折充分表达体量感；人物气质神态把握准确，明暗对比、虚实变化等表现到位。
学生：韩冰	
指导：孙伊	

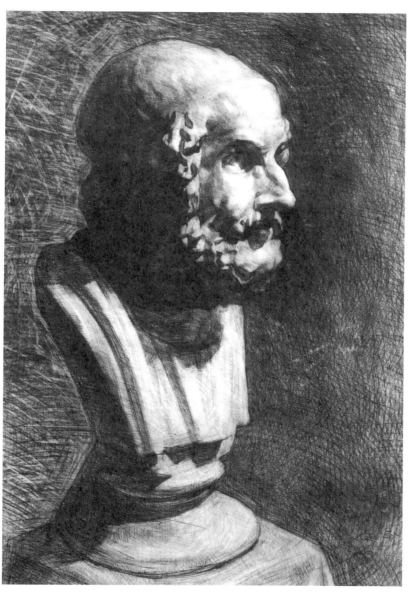

图 6-16

作品：荷马像写生	点评：画面中荷马神态睿智安详，质感、体积、空间感强烈，石膏像在光线环境下层次丰富，深色的背景衬托出石膏洁白的质感。
学生：韩冰	
指导：孙伊	

☆ 习作点评　　　　　　　　　　习作四

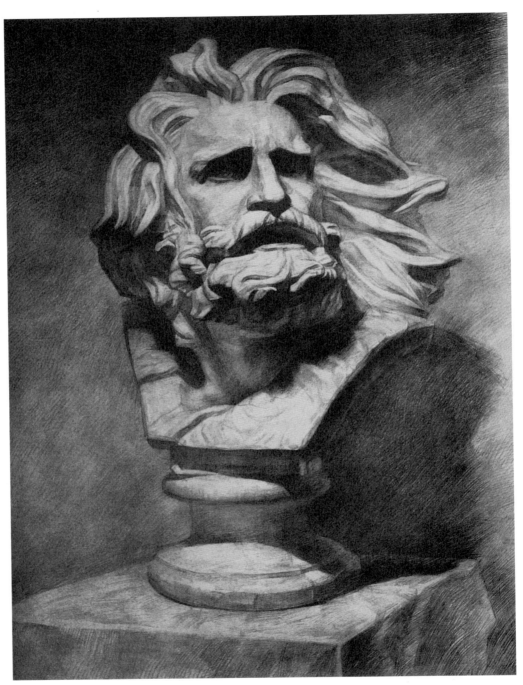

图 6-17

作品：马塞胸像写生	点评：画面中人物气质神态把握生动，体积感突出，明暗对比表现到位，前后空间的层次变化表达明晰。
学生：钟国昌	
指导：张新权	

第7章
静物写生

■ 学习目的

前面我们在石膏几何体写生部分中,学习和理解了形体结构关系及其明暗调子的基本知识,静物练习这部分内容是在上部分课程的基础上,增加固有色与质感变化的新课程,物体的造型形态也呈现出更为复杂的多样性,因而它为我们的素描造型训练提供了更多更为丰富的内容。

■ 重点

1．整体的观察方法

要学会用科学的方法塑造对象,首先要学会用科学的方法观察对象。整体观察对象的形体结构,明暗调子关系,将目光掠过细枝末节,排除琐碎的局部信息,抓取一个明确的整体印象,以达到准确、和谐、统一。

2．正确的作画顺序

素描写生要经过构图、轮廓、大形、深入刻画到整体调整等不同的作画环节。作画的过程也是体现从整体到局部,再到整体的观察过程。如果没有这种正确的作画顺序,就不能保证画面准确、深入与完整。

■ 难点

1．空间感的表现

一切物体的存在都占据一定的空间,素描的一个基本要求就是在平面上塑造具有三维空间的立体形象。如何把空间的虚实、远近表现出来,是评价一幅作品的首要条件。

2．脑、眼、手的协作

绘画不仅要动眼、动手,更要动脑。把理性的分析与感性的表现结合起来,才能较好地领悟和掌握素描的基本要领和表现技巧。有了正确的认识才能更有效地指挥眼、手的协作。

▋7.1　素描静物塑造的方法和技巧

7.1.1　质感的表现

　　有物体的物质属性带给人的视觉感知即为质感。如玻璃表面的光洁、绸缎的柔软滑亮、陶瓷的粗糙、金属的坚硬等。质感的获得源自人的视觉经验和触觉经验。在静物写生中，质感的传达是一个重要的表达内容，它可训练我们视觉的敏感和写实效果的真实丰富。质感表现的素描范例如图 7-1 和图 7-2 所示。

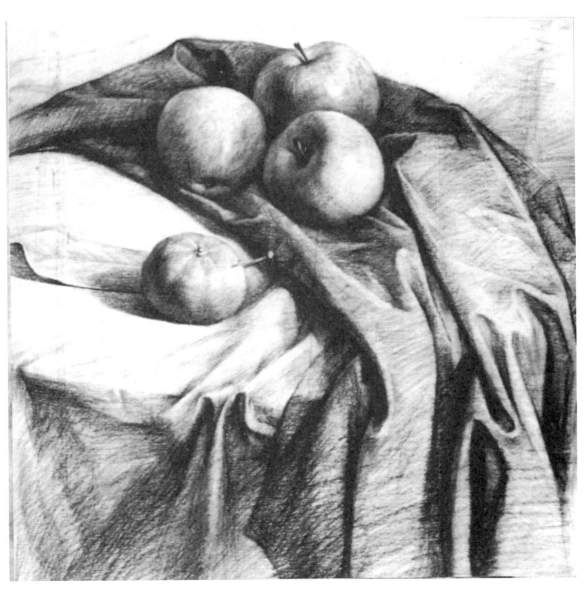

图 7-1　《衬布·水果》　胡世勇

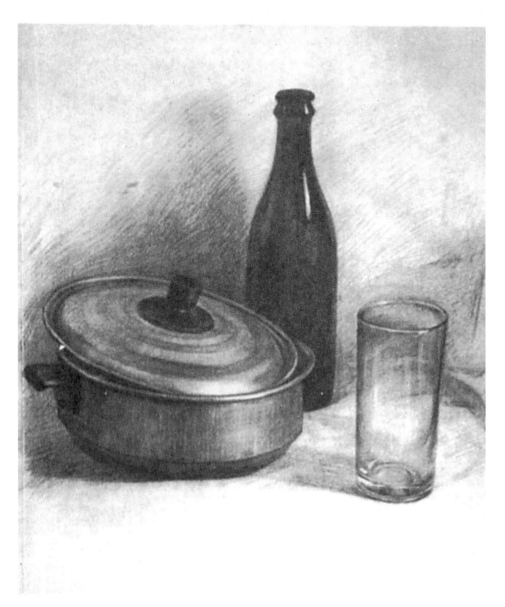

图 7-2 　《瓶·锅》　胡世勇

7.1.2　量感的表现

由物体的重量带给人的视觉感知即为量感。在绘画表现中体感和质感是造成物体量感的重要因素。如果画面出现的是一个没有体积的平面，纵然表现出了质感，却难以产生量感。而不同的质感又会唤起人们不同的量感经验，如绸缎的柔薄产生的轻感或陶瓷的粗厚产生的重感等。

7.1.3　空间感的表现

物体自身的虚实变化、不同位置物体的虚实变化、物体的投影虚实及整个空间的虚实，是在绘画中贯穿始终需要注意的事项。

7.1.4　色感与明度

素描是一种单色的绘画，因而关于物象的色彩感觉只想通过黑白灰色调的明度变化来表现。因而在静物写生中，准确观察和判断物体之间固有色的明度及其差别，对于色感的传达至关重要。

明度关系的表达是一种相对关系的表达，因而我们无需也不可能在白纸与铅笔的黑白这一限色调中表达出对象世界光与色的强度。因此需要学习的是运用物体明暗变化的"五大调子"格局和规律，以黑白色调层次恰当的明度比例来概括和表现出对象色彩的明度效果。因此，画面黑白色调的分寸感是静物写生的重要训练内容。我们需要在各物体之间固有色的明度范围内，细致敏感地辨别和把握色彩明度的层次关系，以获得准确的色调依据，如图7-3所示。

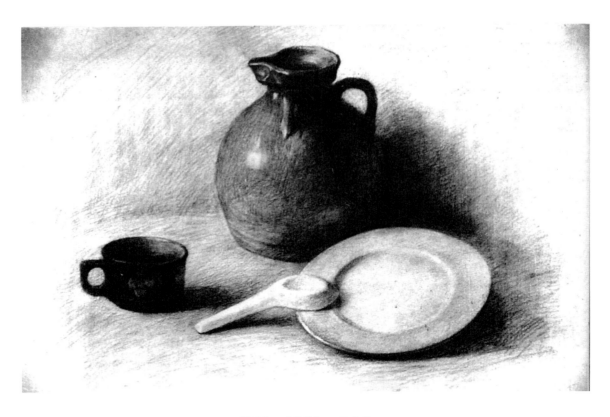

图 7-3　《静物》　胡世勇

7.2　素描静物表现的方法和步骤

静物写生步骤一般分为四大阶段：布局轮廓、大体明暗、深入塑造、调整统一。四大阶段是互相联系的，它体现了对物像从观察到理解，从外表到本质的认识过程。

7.2.1 布局轮廓

写生开始首先要从选定的角度，对物体作整体观察按照前面所学的构图的基本原则，确定物体在画面的大体布局，并且用直线轻轻画出物体的大形轮廓，注意要从整体出发比较物体的大小比例。

这一阶段的表现是为了给进一步的描绘提供一个简单而又可靠的基础。因此在轮廓阶段，一定要做到定位、刻画准确，如图7-4所示。

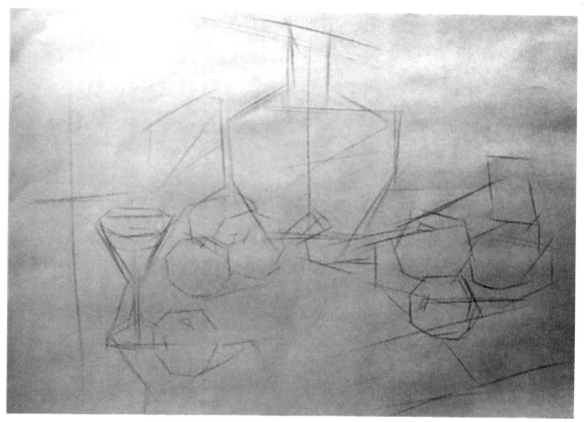

图 7-4 静物写生步骤一

7.2.2 大体明暗

大体明暗阶段就是用明暗关系塑造形体的阶段。铺大体明暗关系一般从主要物体开始，到各其他物体的暗部，再到深色的衬布、背景及某些灰部。要注意比较各部分明暗的层次深浅关系。不要一次铺得很深，也不要过多注意细部，但要表现出各部分从明暗交界线到反光的大体变化，如图7-5所示。

7.2.3 深入塑造

深入塑造是静物写生的关键阶段。所谓深入并不是意味着要将所有的地方重来一遍，也不

是意味着一切地方都要画的精细。深入刻画的目的是整体完善，将素描中结构、形体、明暗等主要因素完整地连结起来，完成画面整体形象塑造。

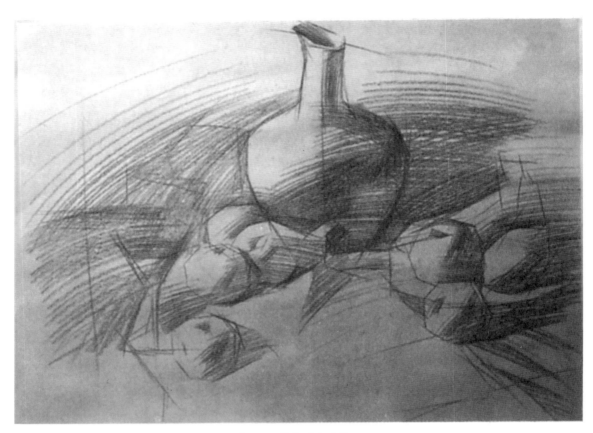

图 7-5　静物写生步骤二

同时我们还要明确，深入刻画不是平均对待，而是有主有次，有虚实，在刻画程度上有强弱，有深浅。对关键部位，如明暗交界线、形体边缘等，要认真分析比较其虚实与变化，恰当地体现结构的转折与过渡关系。对处于画面前面的物体要画得实一些，而后面和次要的物体要画的虚一些，恰当地表现画面中的空间关系，如图7-6所示。

7.2.4　调整统一

调整统一也可以说是深入刻画的继续，但其主要任务是调整在深入过程中未能照顾到的各种关系，以艺术完整性的要求，修正完善画面。

调整是跳出细节，从整体上去协调处理画面关系，主要是检查画面形体结构是否准确，明暗调子是否明朗，空间关系是否恰当。对表现太强的部分要减弱，对表现不足的地方要加强，使画面尽可能达到准确、生动、完整、自然，如图7-7所示。

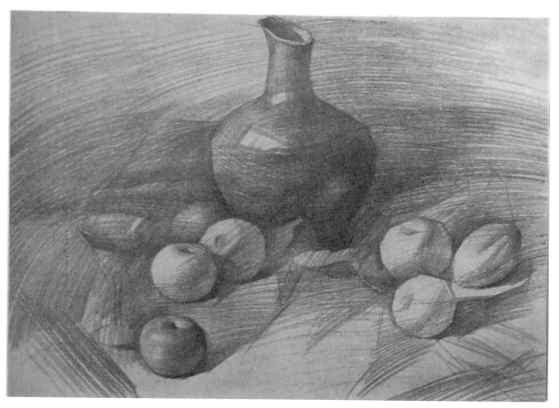

图 7-6 静物写生步骤三

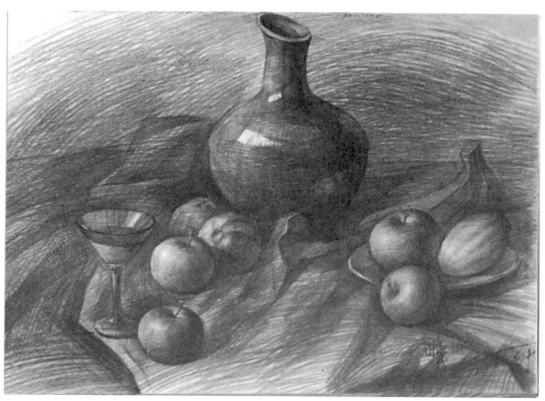

图 7-7 静物写生步骤四

练习题

1．简单静物写生作业一张。
2．复杂静物写生作业一张。

思考题

1．简述静物的摆放对画面和空间的影响。
2．简述不同静物间质感的表现及相互间的影响。

图 7-8

作品：静物写生（一）

学生：韩冰

指导：孙伊

点评：结构素描的特点是以结构线条来描绘对象，物体的结构组合关系以及物体的前后、左右的空间状态在画面上明确肯定、清晰可见。

☆ 习 作 点 评　　　　　　　　　　　习作二

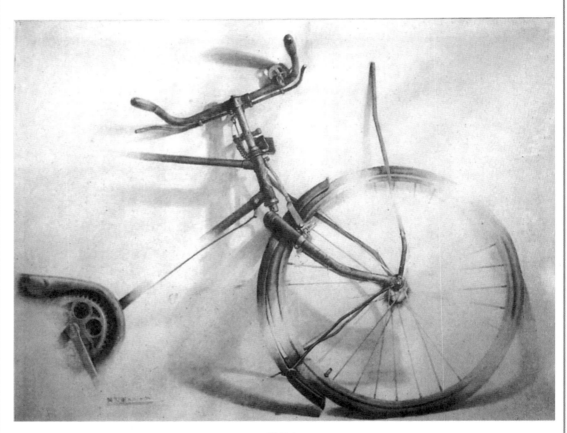

图 7-9

作品：静物写生（二）	点评：画面真实生动，在阳光的照射下，自行车的层次丰富，变化微妙，气氛柔和，轻松细腻的线条刻画给人一种畅快淋漓的观赏效果。
学生：黄汉军	
指导：孙伊	

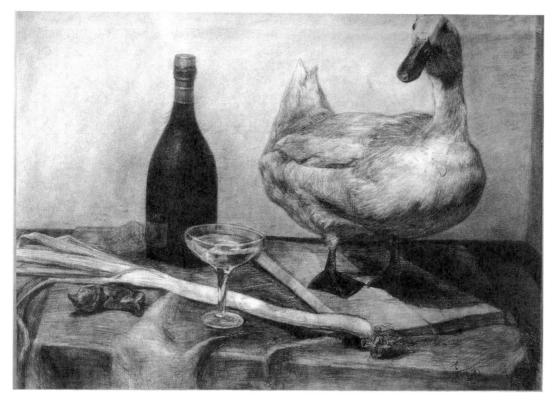

图 7-10

作品：静物写生（三）	点评：画面线条处理轻松，主题突出，不同质感的物体处理到位，空间感强烈。
学生：陈佳伦	
指导：孙伊	

☆ 习 作 点 评　　　　　　　习作四

图 7-11

作品：静物写生	点评：画面构图生动明快，绘画技法娴熟，线条处理轻松，
学生：董健	是一幅不错的写实风格作品；另外作者严谨的作画态度值
指导：张新权	得初学者学习。

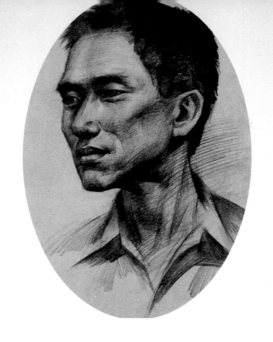

第8章
人物头像素描

■ **学习目的**

研究素描头像的作画技法应对有关艺术问题进行广泛的思考和研究，使之在提高技法的同时对艺术的思维、观点进行培养和锤炼。这样有利于在绘画成长的过程中发育健全。研究人像素描应该遵循从简单到复杂的循序渐进的练习程序。

■ **重点：头部的标准比例和五官的位置及头部体积感的塑造**

真人头像各种各样，比例、结构有较大差别，肤色与明暗关系也不宜看出，所以就要求初画人物头像的学生要从整体出发，把握头像的基本规律和结构关系，正确观察头部的体积和明暗关系。

■ **难点**

理解头部的结构变化和正确的观察方法，准确塑造人像的形体和气质。

8.1　头部的形体要素

8.1.1　头部的形体结构

1．头骨的结构

头骨是由呈球状的脑颅骨、额骨、颧骨、眼眶凹穴，以及连接牙齿的上下颌骨所构成，如图 8-1 和图 8-2 所示。

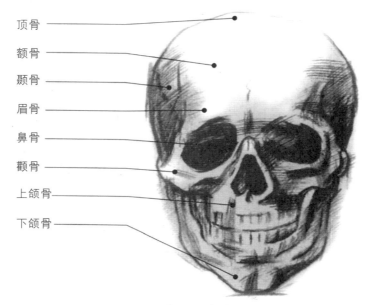

顶骨
额骨
颞骨
眉骨
鼻骨
颧骨
上颌骨
下颌骨

图 8-1　头部结构（一）

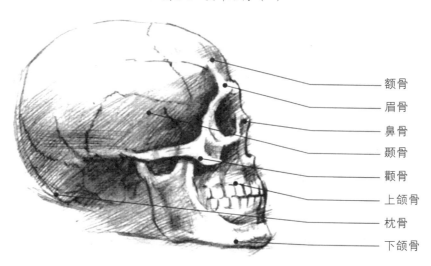

额骨
眉骨
鼻骨
颞骨
颧骨
上颌骨
枕骨
下颌骨

图 8-2　头部结构（二）

2．头部的肌肉构造

头部肌肉除咬肌、颊肌等主要完成咀嚼功能外，大部分都能产生表情，按其功能可分为扩张肌和收缩肌两类，如图8-3所示。

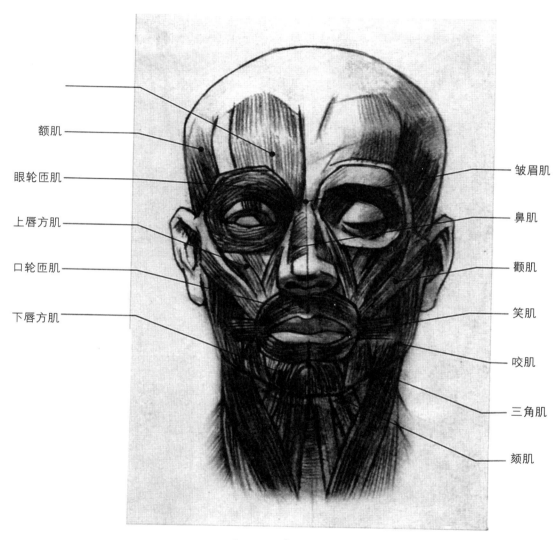

额肌

眼轮匝肌

上唇方肌

口轮匝肌

下唇方肌

皱眉肌

鼻肌

颧肌

笑肌

咬肌

三角肌

颏肌

图8-3　头部肌肉

8.2　头部的标准比例和五官的位置

（1）标准比例：发际到眉毛为上停，眉毛到鼻底为中停，鼻底到下巴为下停。

（2）三停五眼：正面看脸部最宽处为五个眼睛的距离。

为了正确生动地画好这部分，不仅要熟悉它们的基本结构和特征，更重要的是理解五官由

于面部表情变化而形成的相互关系。不注意五官周围肌肉的变化和相互关系，表情就不自然。

8.2.1　眼

眼睛是由瞳孔、角膜、眼角组成的球体嵌在眼窝里，上、下眼睑包裹在眼球外，上下眼睑的边缘长有睫毛，呈放射状。上眼睑、睫毛较粗长向上翘，下眼睑睫毛细而短向下弯。画眼时不能把眼与周围的组织分开，对相关的眼窝、眉弓都要有关照。眼珠、眼睑线、眼白要符合球体表面的弧状结构、明暗变化和虚实关系。眼睛是形象特征的表现重点，应该细心观察，准确刻画。两只眼球的运动是联合一致的，视点在同一方向上，由于头部的扭曲，眼睛会出现不同的透视变化。眼睛的形状不同，有圆、扁、宽，双眼皮、单眼皮等区别。年龄段不同，眼睛的形状也不同。

8.2.2　眉

眉头起自眶上缘内角，向外延展，越眶而过成为眉梢，分上、下两列，下列呈放射状，内稠外稀，上列覆于下列之上，起势向下，内侧直而刚，并且常因背光而显得深暗，外侧呈弧状，因受光显得轻柔弯曲。注意了这些问题，眉弓的体积就容易画出来。眉毛一般为青黑色，画时要与头发、眼珠相比较，为了某种需要也可将眉毛画得较浅。用笔要顺着眉毛的走向，不能呆板生硬。眉毛也有表情，它的舒展、皱缩应与眼神一致，是显示年龄、性别、性格、表情的有力部位，如图8-4所示。

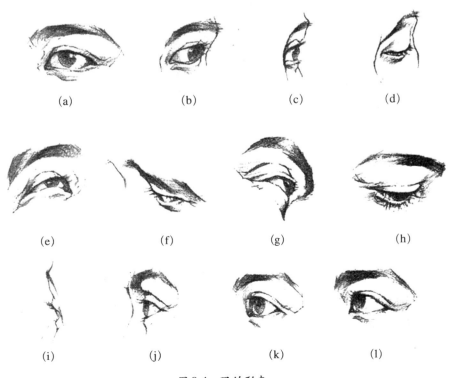

图8-4　眼的形态

8.2.3 嘴

嘴附着于上下颌骨，注意嘴的形与色的变化以及在曲面上的变化。颌骨和牙齿形成的弧度直接影响双唇的曲直。嘴形的不同，就是由颌骨和牙齿的弧线所定形的。嘴唇由口轮匝肌组成，上下牙齿生在半圆形的上下颌骨齿槽内，外部是呈圆形体积。上唇中间皮肤表面有条凹槽，称为人中。嘴唇的表面有唇纹，各人的唇纹形状不同。嘴唇较红润，上唇背光，色弱；下唇受光，色调较浅。嘴唇正面，色较饱和；两侧带紫色，嘴角要冷些。要注意口缝线的虚实变化和唇边线与肤色的自然过渡，用笔要体现结构，如图8-5所示。

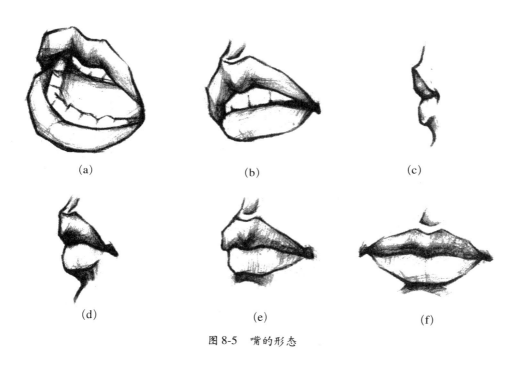

(a) (b) (c)

(d) (e) (f)

图8-5　嘴的形态

8.2.4 鼻

鼻隆起于面部，呈三角状，由鼻根和鼻底两部分组成。鼻上部的隆起是鼻骨，它小而结实，其形状决定了鼻子的长、宽等。鼻骨下边连接鼻软骨，包括鼻中隔软骨和鼻翼软骨，鼻翼可随呼吸或表情张合。画鼻首先要抓住鼻子的四个大面的基本关系和调子关系。鼻梁的色较饱和，两侧偏冷灰，鼻头最暖，鼻翼次之。鼻孔不宜画得太深太实，两个鼻孔的颜色也不能平均对待。鼻子的形状很多，因人而异，有高的、肥厚的、也有尖细或扁平的等，都是形象特征的概括。鼻孔的形状随鼻形而变化，特别与鼻翼有很大的关系，如图8-6所示。

8.2.5 耳

耳朵形体由内外耳轮、耳垂、耳屏、对耳屏、三角窝、耳壳构成，除耳垂是脂肪体之外，其他部分是软骨和皮肤组织。耳朵具有一定的弹性，位置稍斜，长在头部的两侧。在学习时除

了要弄清它的结构外，还应注意它的体积。形状与头部向后有 20°夹角。脸部取正面时，双耳显得比较偏远；侧面时，单耳位于头部的中间，所以对耳的了解和表现不容忽视。

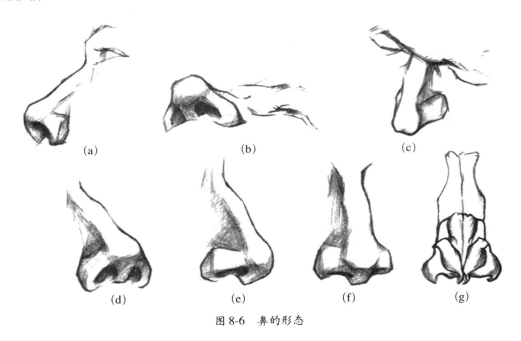

图 8-6　鼻的形态

　　耳轮自耳孔处环绕至下方耳垂，上端有耳轮结节。内耳轮与外耳轮平行于内侧，上方呈三角形凹窝，掩在耳轮下。

　　耳的形体结构是一个壳状，整个外轮廓呈 C 形，上端宽，底部窄，中央是一个凹形的碗状体。表现耳朵时要注意它与脸部侧面的平面关系和自身的透视缩变，还要注意耳朵各部位之间的穿插、结合。耳部的形态比较好的体现了线的流畅和由线向面自然过渡的优美造型，如图 8-7 所示。

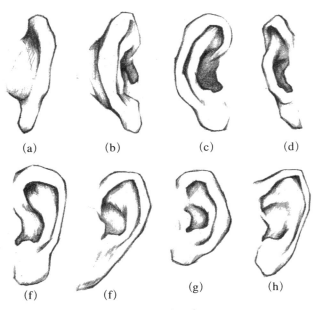

图 8-7　耳的形态

8.2.6　颈部

颈部的肤色与脸部的肤色要协调，颈部呈圆柱体。对于年轻丰满的女子颈部结构不宜表现过细，老人的颈部处理不能简单化，画颈还要留意头、颈、肩的动态变化。

8.3　素描头像的其他因素

8.3.1　头发的表现

头发的不同样式，体现了人的各种身份和性格，表现时要注意大型和整体关系的把握，注意远近虚实的刻画。

8.3.2　头部质感和色感的表达

认真观察每个人的不同的皮肤颜色和身份特征、年龄、性别等因素，依靠线条和明暗来刻画对象。

8.3.3　背景和头像的关系

背景的刻画是为了更好地突出头像，起到烘托主题的作用。

8.4　头像的画法步骤

掌握画素描头像的方法和步骤，始终进行认真地观察、细致地比较，坚持从全局出发，从大处入手刻画，注意结构和比例关系。小的细节如眼睛、鼻子、嘴巴等五官只用长短不一的直线表示即可。

确定脸部的大轮廓、体积特征和比例之后，标出明暗交界线的位置，要考虑面部的高点和低点，细部的加工要仔细研究形体。要从各方面多角度观察模特，找到对象的面部特征和心理表情，在逐渐加重暗部颜色的同时，更加清楚地画出明暗面、中间色，并使色调从属于整体并去掉那些不必要的细节。

画素描的过程中要把注意力集中在比例关系、构图和模特的特征上。训练学习习惯，从不同角度观察模特，在任何时候都清楚头部各个面在空间中的状态，头部骨骼和肌肉、在脸部不同表情状态下其结构在细节上的相互联系，明暗和色调以及对细部造型研究，所以这些都必须统一于一个整体，做到画面在任何时候都具有完整性。

8.4.1 起轮廓

先观察，首先看对象的特征，主要任务是整体入手、安排构图、定位置、确定结构轮廓，用长短不一的直线，要求动势、头、颈比例和基本型正确，画出大的明暗交界线及投影位置。构图要饱满，如图 8-8 所示。

8.4.2 大体明暗

大体分出受光和背光，表现出大致的体积。准确地画出五官的位置，注意比例关系，用4B～6B 的铅笔轻松地扫出明暗的关系，如图 8-9 所示。

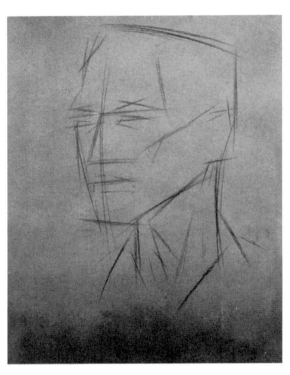

图 8-8　头像写生步骤一

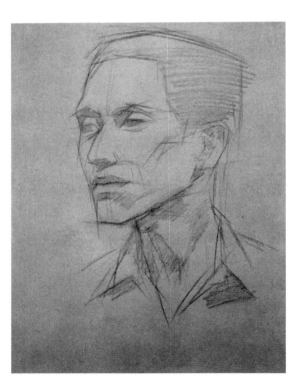

图 8-9　头像写生步骤二

8.4.3 深入刻画阶段

深入刻画，是进一步地刻画对象，根据作业要求、时间长短来确定。刻画的细致程度，以长期作业为例，要更加细致地调整外轮廓线和内部结构线，达到造型精确，更加仔细地观察并牢记第一印象，理性地分析加上感性认识，表现对象的精神面貌及心理活动，做到画面人物形象生动。但深入刻画阶段要求从整体出发，分清主次，着重刻画和神态有关的部分（五官）。所以，深入刻画阶段主要是正确处理局部和整体的关系的过程，如图 8-10 所示。

8.4.4 调整完成阶段

调整阶段：主要任务是上大色调和整体到局部、局部到整体的过程，要多动脑，少动手，

对画面进行全面检查，对画面黑、白、灰的调整统一的过程，不要进行大的修改，以观察概括和加强减弱等方法，突出主要五官刻画，摒弃琐碎的不必要的非本质的东西的描写，努力做到使形象准确、鲜明、生动，做到画面的完整和谐统一。

完成阶段：画到什么程度一张素描头像才算完成呢？一张完整的作品，要求画面色调统一，黑、白、灰安排合理，线条排列及轮廓线处理有虚实软硬的变化，并尽力做到自己极限。错的地方要及时修改，按步骤制作，要求到任何阶段画面需具有一定的完整性，一张完成的作品，跟人的各方面素质、修养密切相关，在一定时间里要多读、多看大师的作品，从中吸收精华，如图 8-11 所示。

77

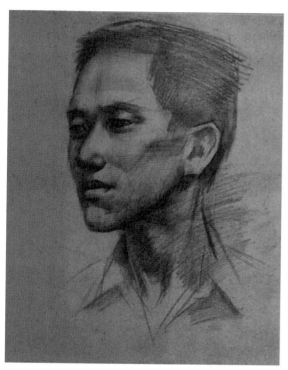

图 8-10　头像写生步骤三

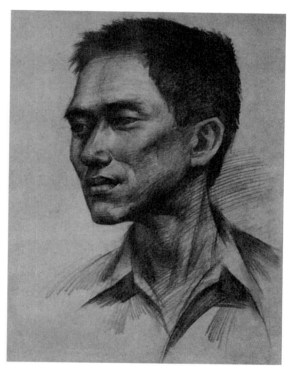

图 8-11　头像写生完成

练习题

1．人物头像临摹作业一张。

2．人物头像写生作业一张。

思考题

1．人物头像的形体结构和透视是否准确？明暗关系和肤色是否准确？

2．整体与局部关系是否合理？

3．构图与动态的把握是否体现对象的气质？

☆ 习 作 点 评 习作一

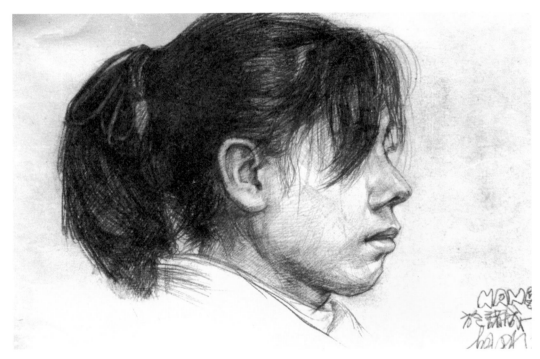

图 8-12

作品：女青年头像写生	点评：头发与皮肤的质感处理真实，强调总体的同时注意局部的刻画，形体塑造扎实，体积感强。
学生：韩冰	
指导：孙伊	

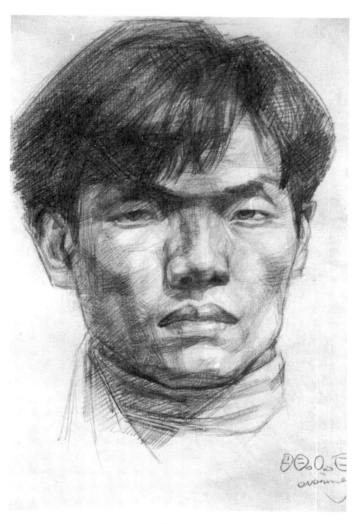

图 8-13

作品：男青年头像写生

学生：韩冰

指导：孙伊

点评：画面厚重有力，形体塑造结实，块面概括，体积感突出。画面中线条的长、短、粗、细，虚与实的技法处理值得学习。

☆ 习 作 点 评　　　　　　　　　习作三

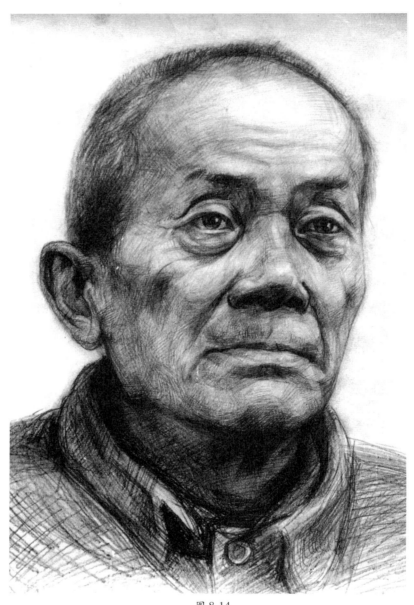

图 8-14

作品：老年男子头像写生	
学生：韩冰	点评：此画面注重人物的结构处理，肤色感觉真实，老年人的神态特点，头发、皱纹的把握生动到位。
指导：孙伊	

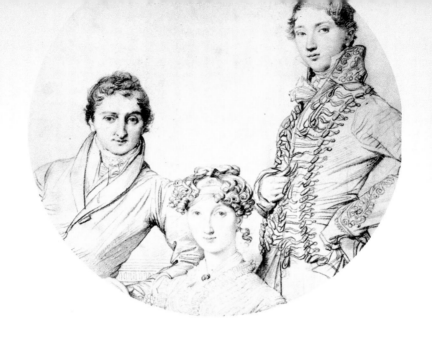

附录　赏析

图 9-1	作品：《石膏体写生》	作者：张雨怡

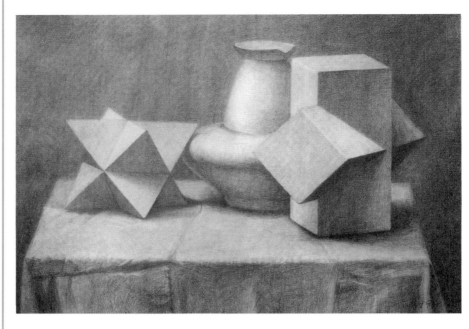

评析：物体刻画逼真，线条处理细腻，明暗面的过渡柔和，呈现柔美真实的光感效果，画面空间感突出，是一幅石膏体写生的佳作。

图 9-2	作品：《石膏体写生》	作者：王先鹏

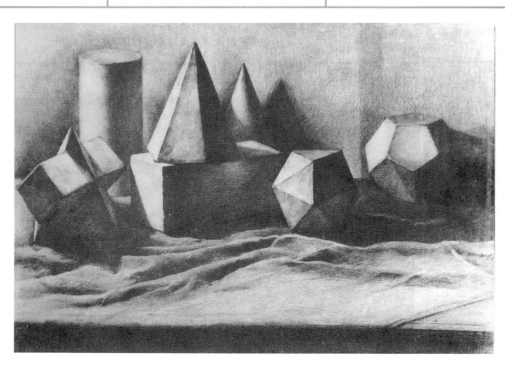

图 9—3	作品:《静物·结构》	作者:韩冰

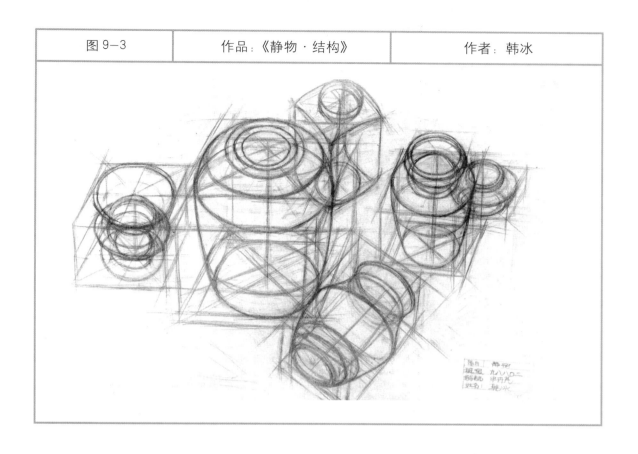

图 9—4	作品:《石膏写生》	作者:杨炳跃

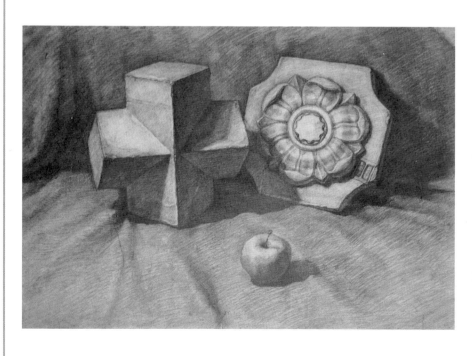

评析:画面整体处理协调,石膏多面体破损的质感刻画真实,特别是画中衬布的处理手法整体不零碎,值得初学者学习。

图 9-5	作品:《石膏几何体写生》	作者: 钟国昌

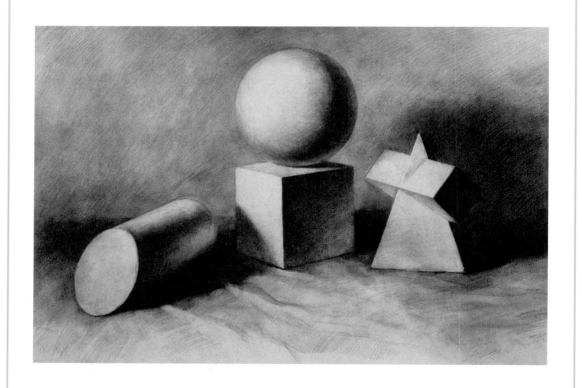

| 图9-6 | 作品：《几何体写生》 | 作者：杨炳跃 |

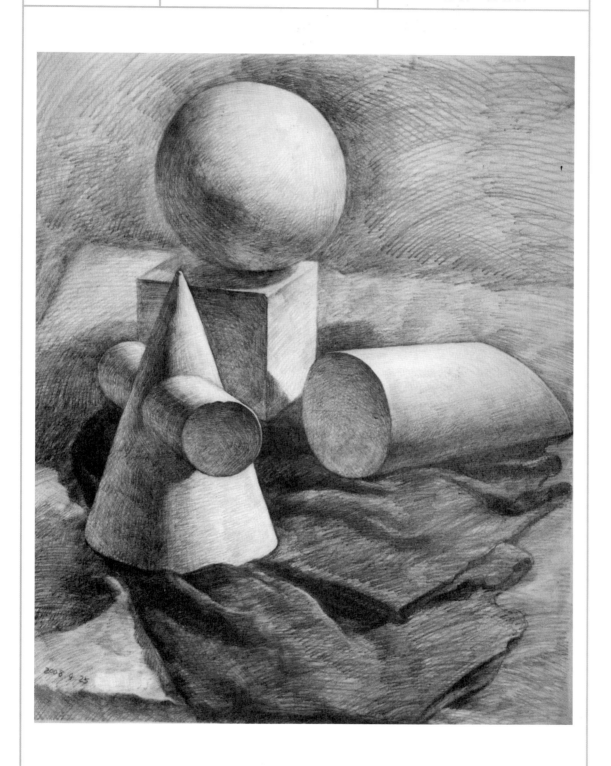

图 9-7	作品：《静物》	作者：徐栋梁

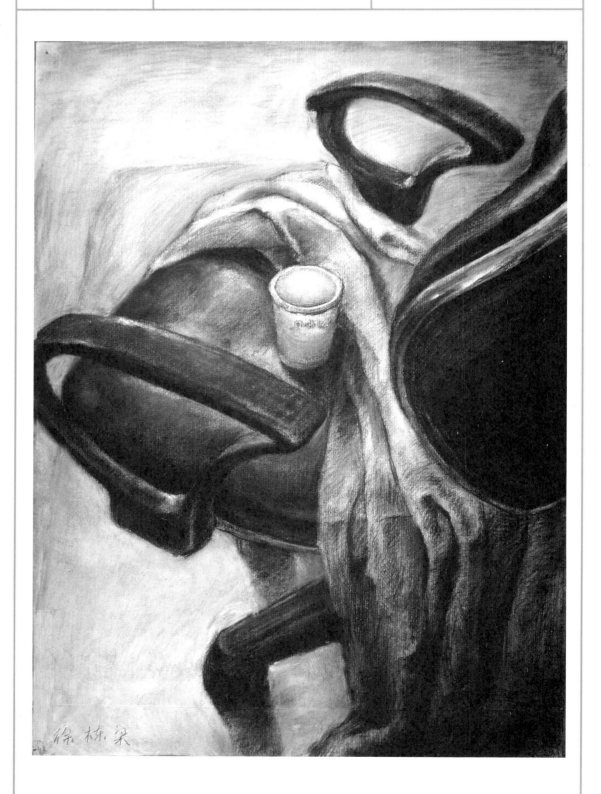

| 图 9—8 | 作品：《静物写生》 | 作者：王敏 |

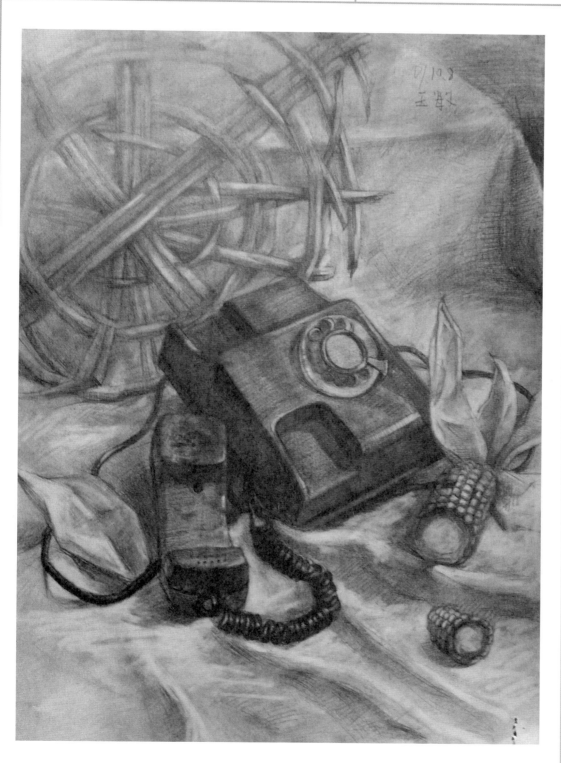

评析：本着近实远虚的绘画准则，画面有效地突出了空间感，但刻画手法略显程式化，
线条也稍显生硬。

图 9-9	作品：《结构素描》	作者：李林

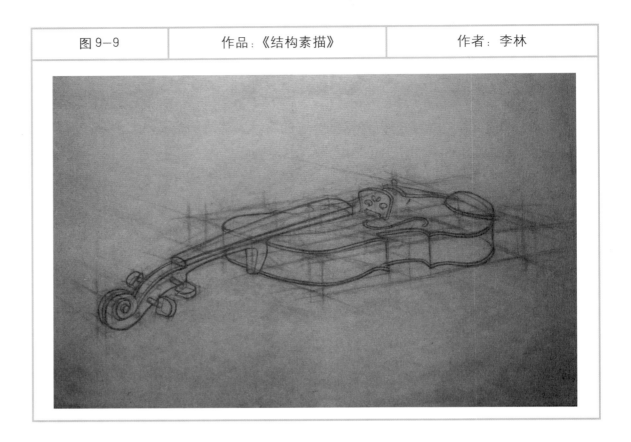

图 9-10	作品：《静物组合》	作者：杨炳跃

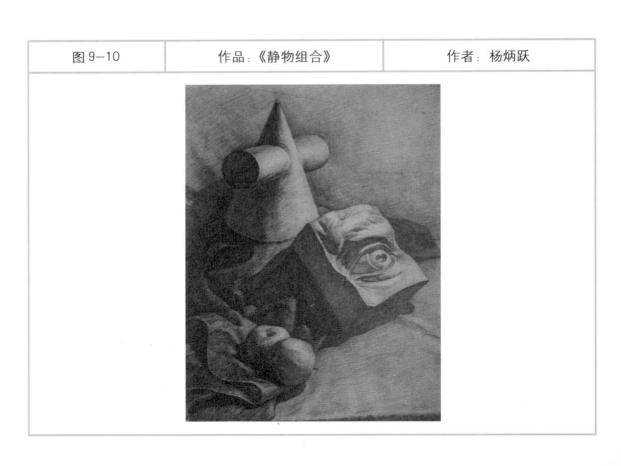

| 图 9—11 | 作品：《静物》 | 作者：耿艳 |

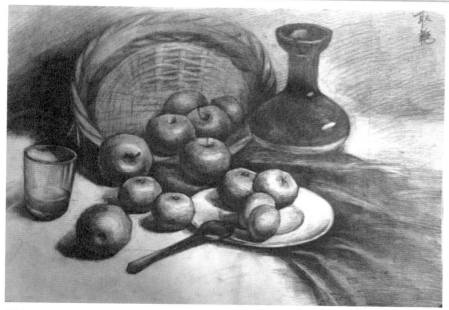

评析：画面厚重，块面扎实，分量感强，若对水果的处理方法加以区分处理的话，画面效果会更突出。

| 图 9—12 | 作品：《机械结构图》 | 作者：王志光 |

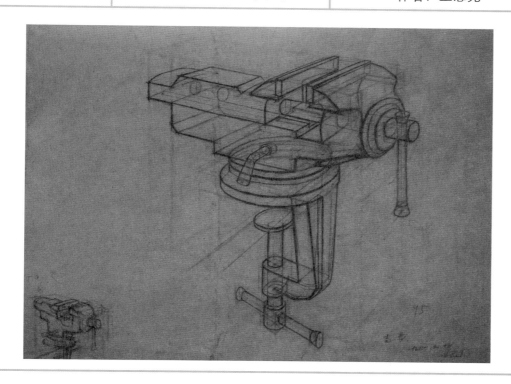

图 9—13	作品：《结构静物》	作者：王京江

图 9-14	作品：《机械》	作者：王志光

评析：画面中复杂的机械结构处理得一目了然，在初学阶段虽不需画稍微复杂的静物，但应学习这种严谨的学画态度，注意观察隐藏结构透视变化。

图 9-15	作品：《静物》	作者：白雪

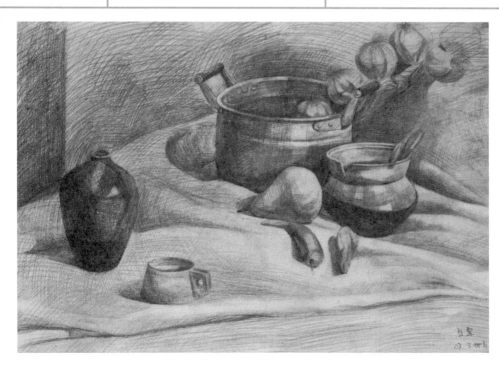

| 图 9-16 | 作品:《静物》 | 作者:杨炳跃 |

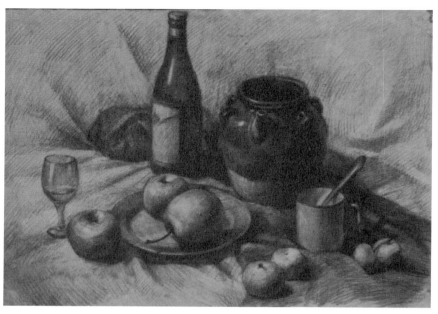

评析:画面构图饱满,线条处理轻松,主体突出,不同质感的物体处理到位,空间感强烈。

| 图 9-17 | 作品:《静物》 | 作者:张营 |

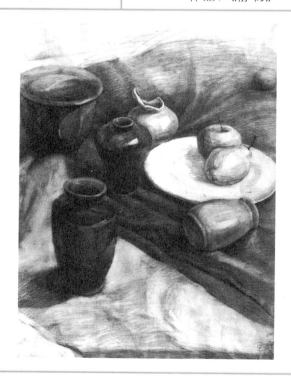

评析:画面构图灵活有趣,相同的材质,不同的处理,突出物体之间微妙的变化,空间感强。

图 9—18	作品：《静物》	作者：吴英姬

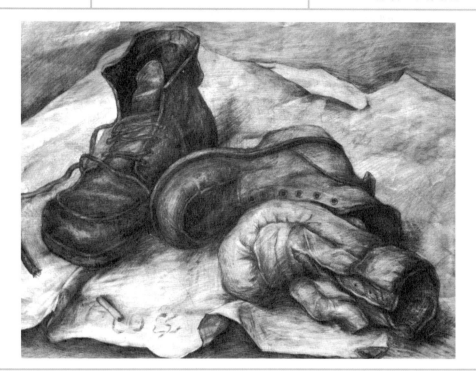

图 9—19	作品：《静物》	作者：王风华

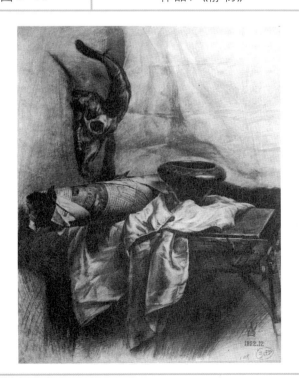

评析：线条轻松有力，较多不同质感的物体组合在一起，轻松洒脱的处理手法给人一种畅快淋漓的观赏效果。

图 9—20	作品：《静物》	作者：李致尧

评析：写实处理手法突出，线条刻画细腻，将物体的材质以照片的感觉再现于画面。

94

图 9—21	作品：《静物》	作者：李丹

图 9—22	作品：《静物》	作者：张月宁

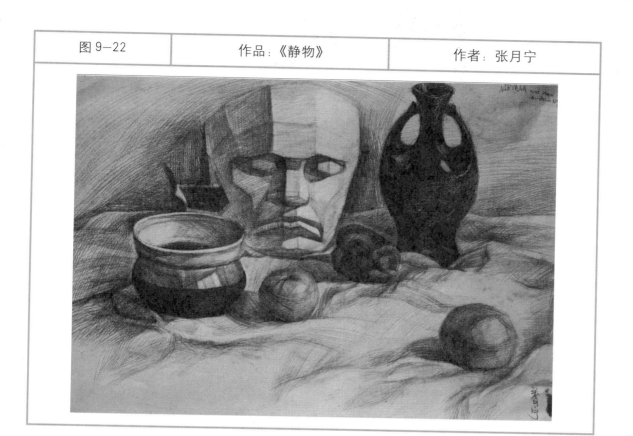

图 9—23	作品：《静物》	作者：李海鹏

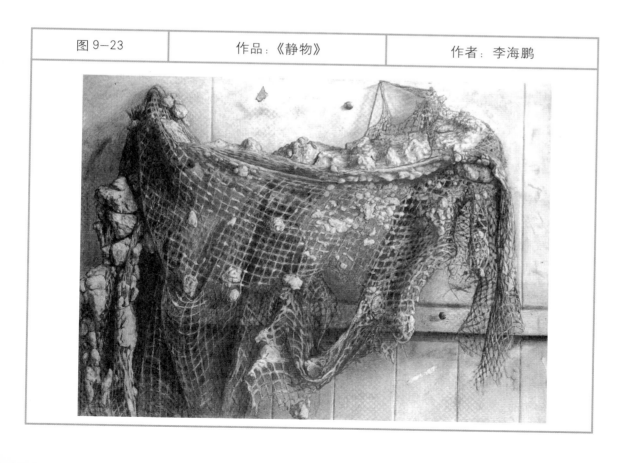

图 9—24	作品：《静物写生》	作者：学生作品

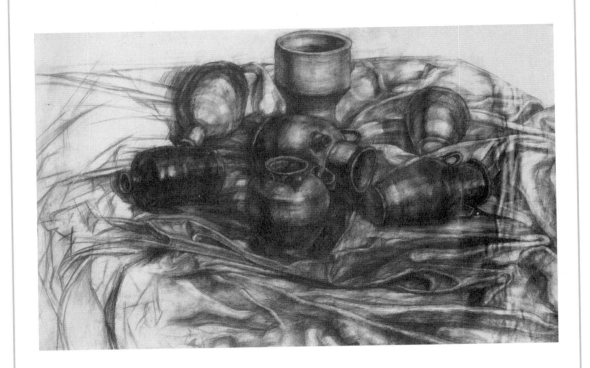

| 图 9—25 | 作品：《有羊头的静物》 | 作者：李秉婧 |

图 9—26	作品：《静物》	作者：韩冰

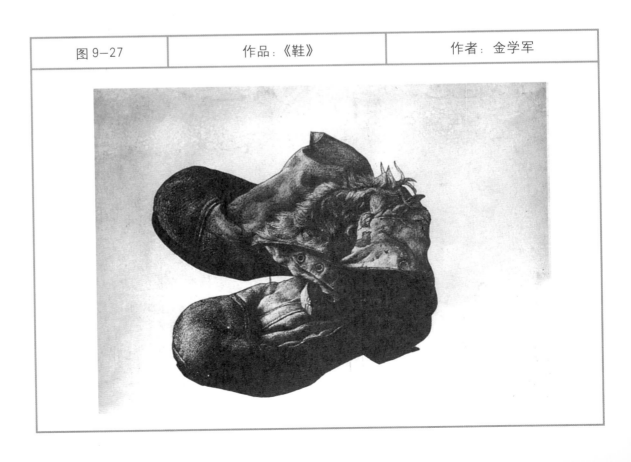

图 9—27	作品：《鞋》	作者：金学军

| 图 9—28 | 作品：《石膏像写生》 | 作者：范丹丹 |

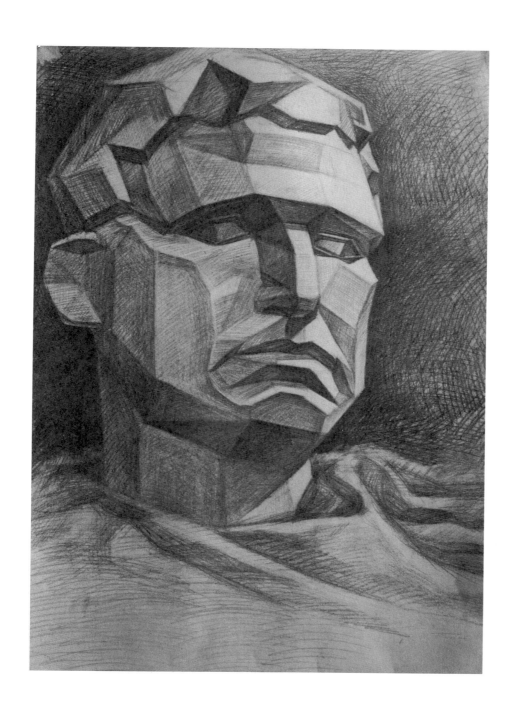

图 9—29	作品:《石膏分面像》	作者:王焕波

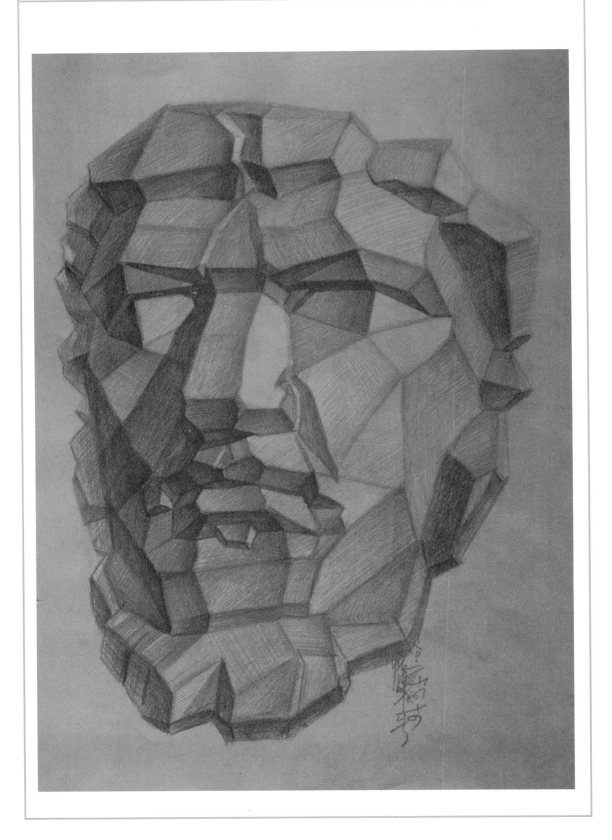

图 9—30	作品：《半面像写生》	作者：范丹丹

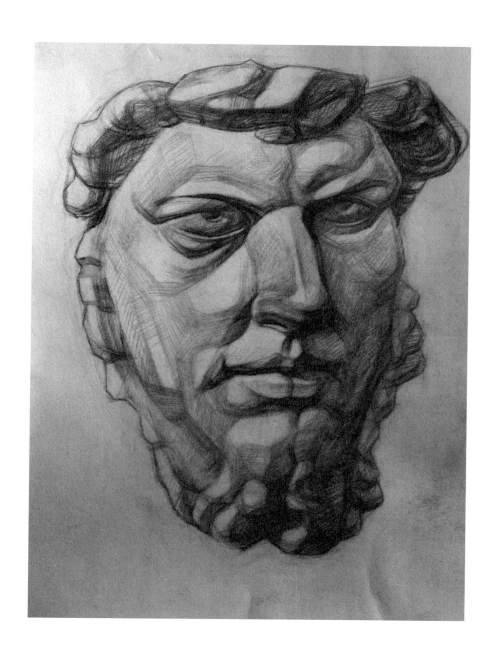

图 9-31	作品：《阿波罗》	作者：张鹏

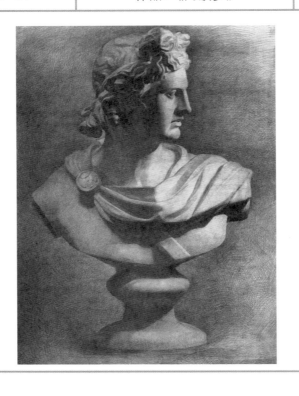

评析：石膏像形态基本准确，但画面整体处理缺乏细致感，若能将线条灵活化，画面效果会更佳。

图 9-32	作品：《塞内卡》	作者：张月宁

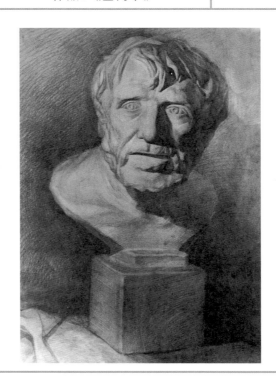

图 9—33	作品：《塞内卡》	作者：王海亮

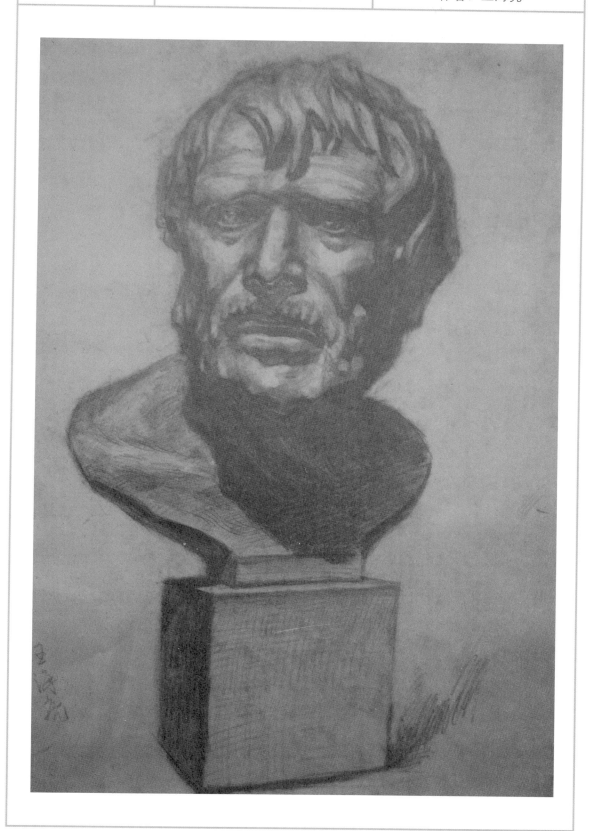

103

图 9—34	作品:《塞内卡》	作者: 李斌

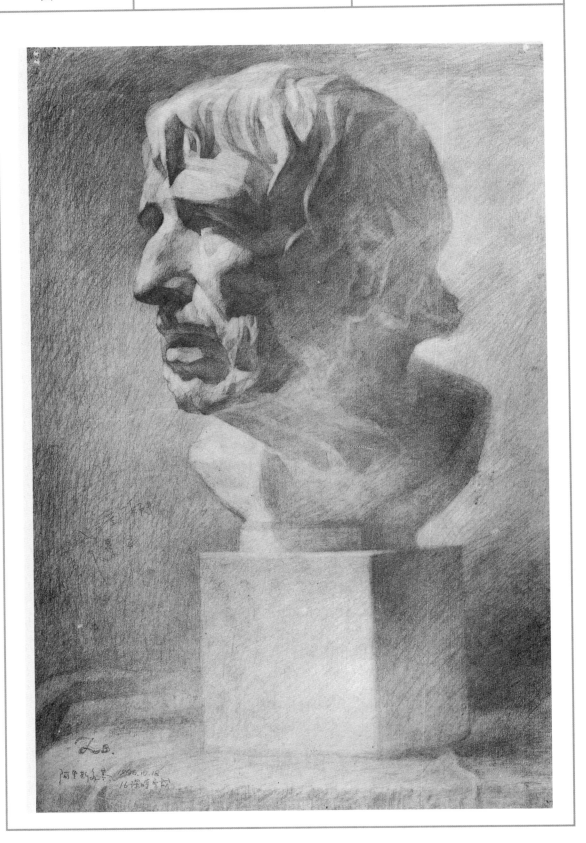

图 9–35	作品：《石膏像》	作者：王焕波

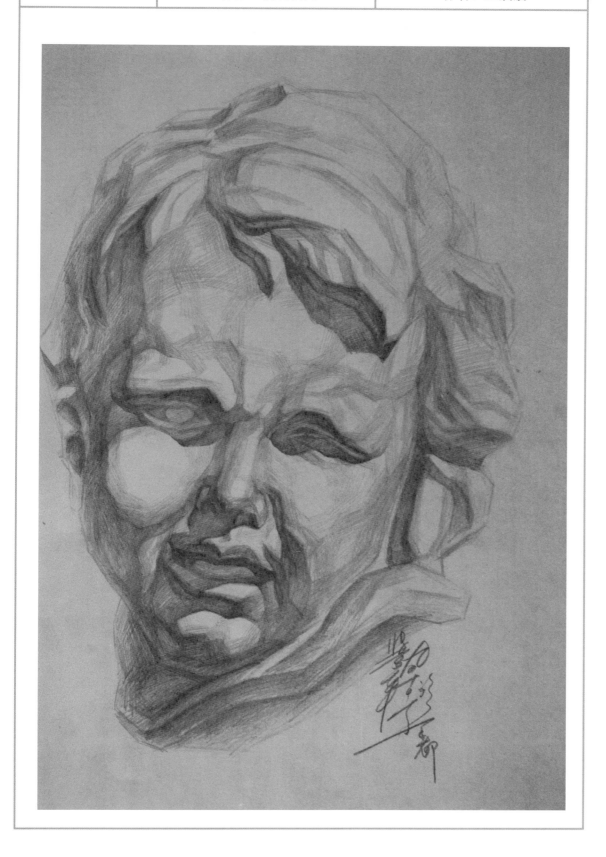

| 图 9–36 | 作品：《莫里哀》 | 作者：丰彦勋 |

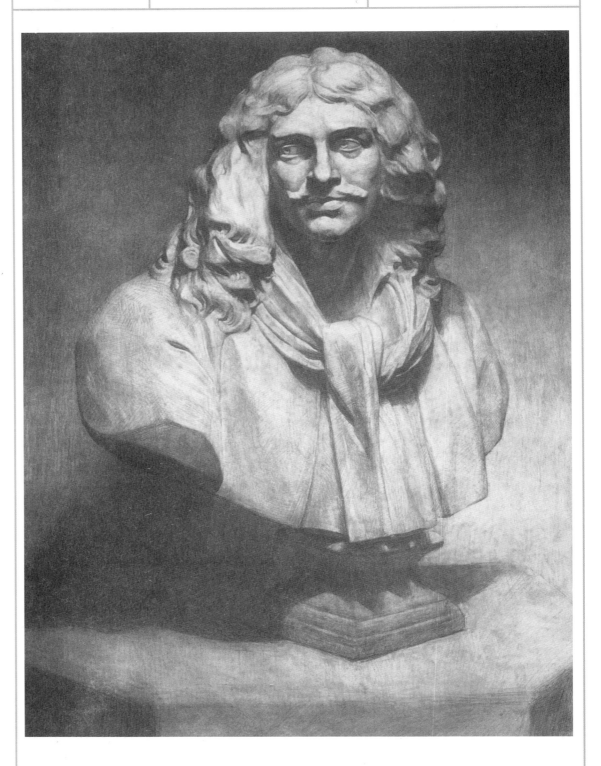

| 图 9-37 | 作品：《伏尔泰》 | 作者：王焕波 |

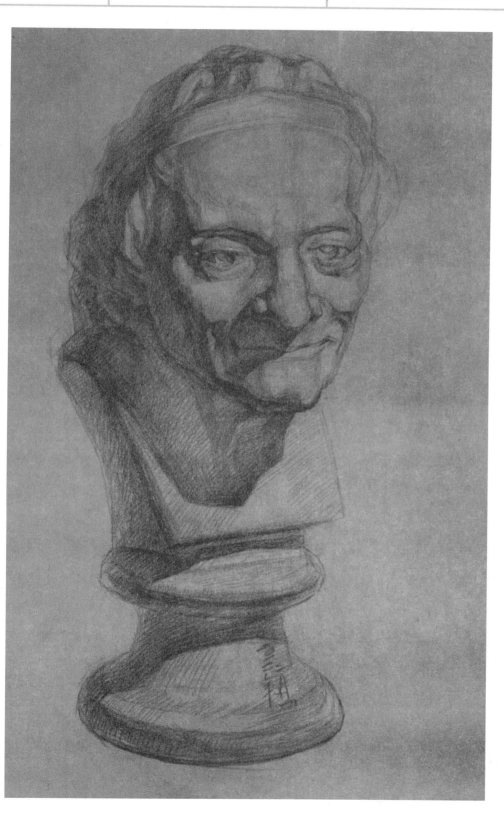

图 9—38	作品：《伏尔泰》	作者：李青

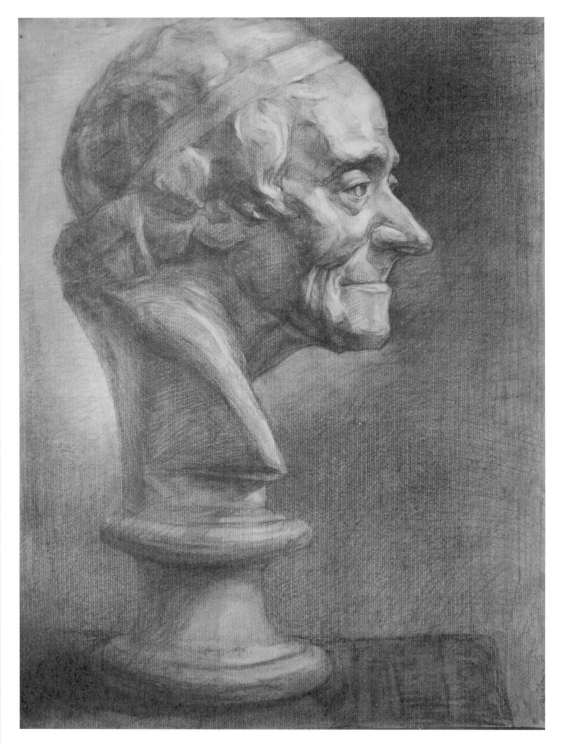

评析：结构准确，线条刻画轻松明朗，画面体积感强烈，细微的层次刻画处理使画面极富厚重感。

| 图 9-39 | 作品：《阿格里巴》 | 作者：王焕波 |

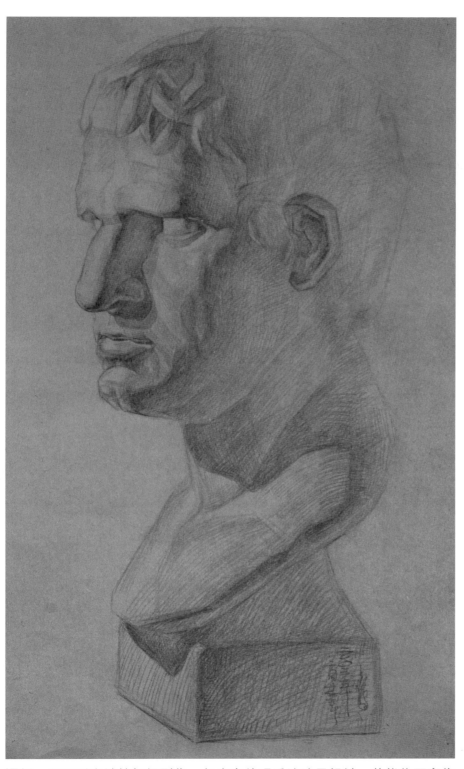

评析：画面形态神情把握到位，但虚实处理手法略显粗糙，若能将石膏像暗部刻画细致些，画面效果会更好。

| 图 9-40 | 作品:《马赛战士》 | 作者:于亮 |

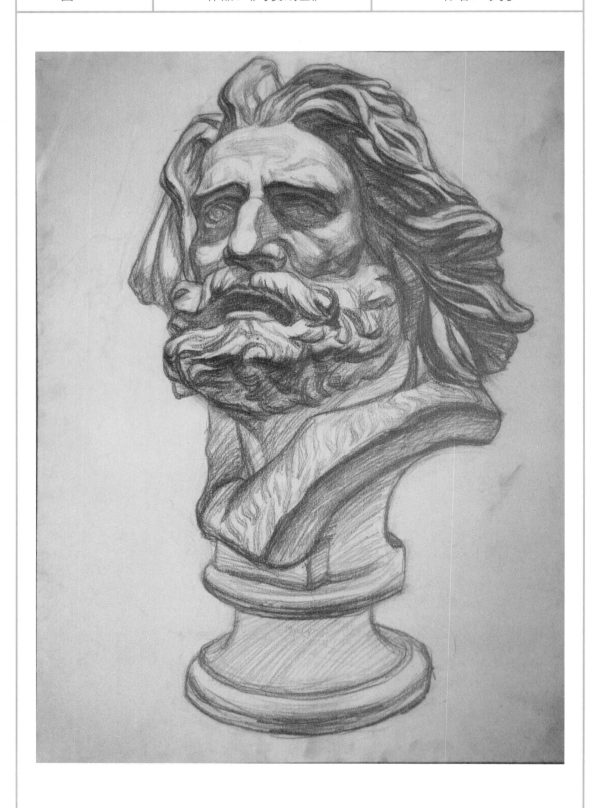

| 图 9—41 | 作品：《马赛战士》 | 作者：杨炳跃 |

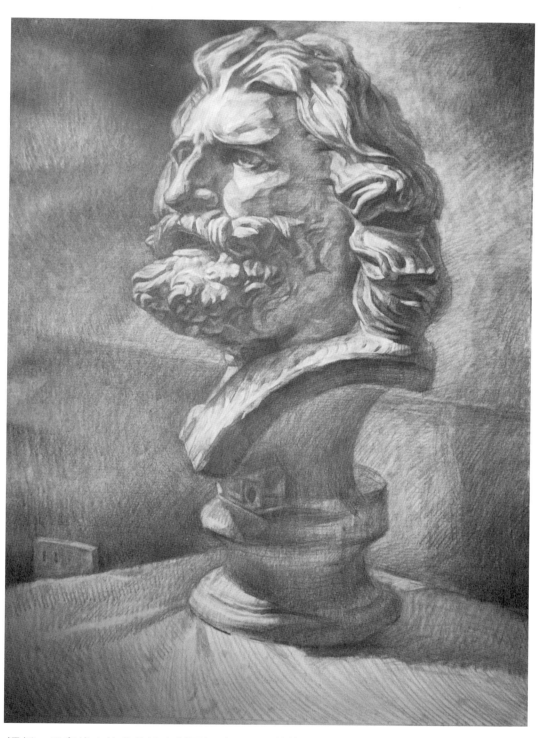

评析：马赛战士的悲壮神态刻画细致，画面的体积感强烈，特别是细微的前后虚实变化值得大家学习借鉴。

图 9-42	作品：《高尔基》	作者：杨炳跃

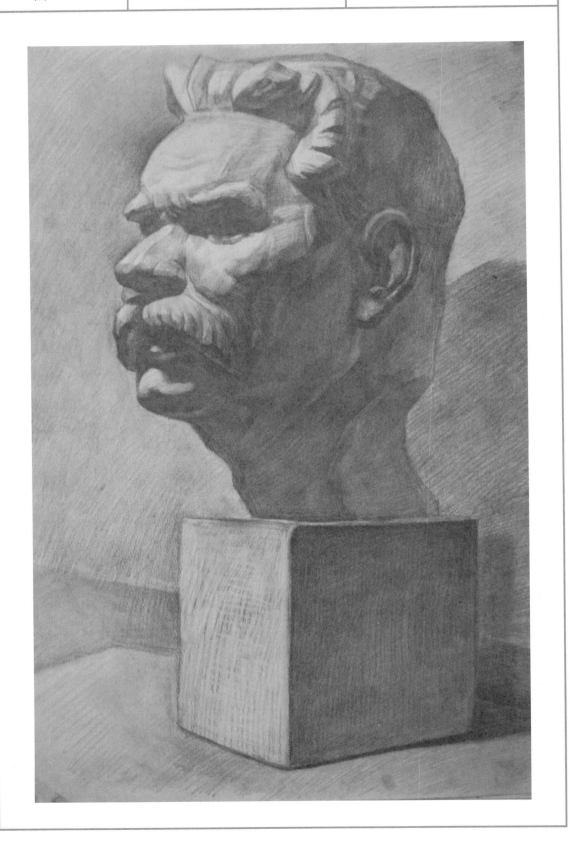

附录　赏析

图 9—43	作品：《高尔基》	作者：王建舟

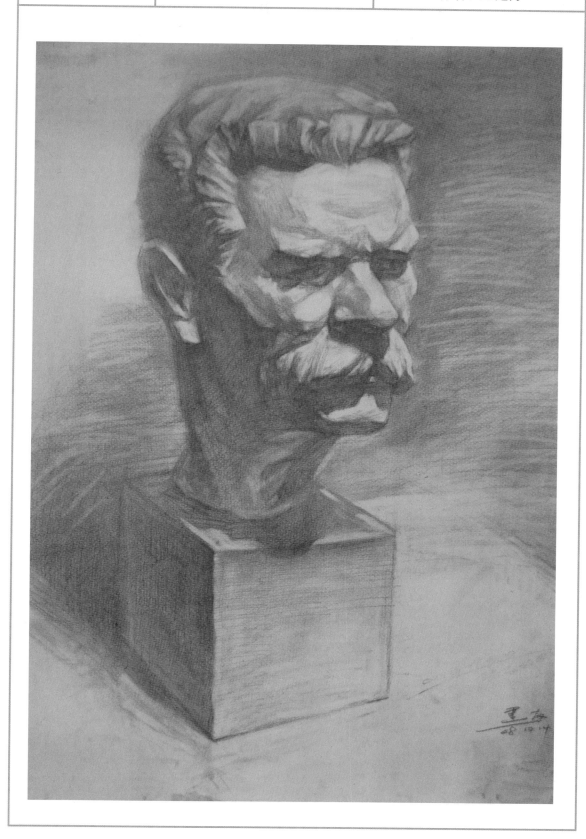

113

图 9—44	作品:《石膏头像写生》	作者: 杨炳跃

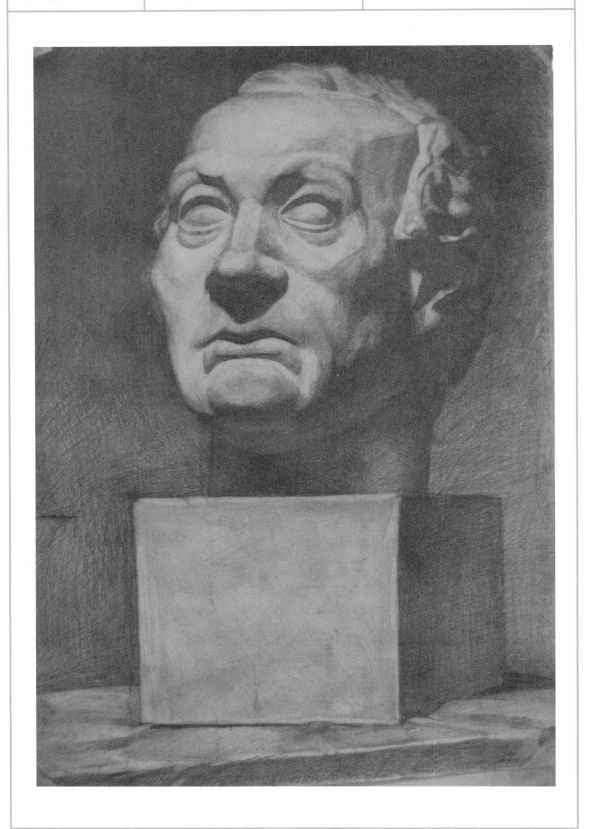

| 图 9—45 | 作品：《朱理诺》 | 作者：杨炳跃 |

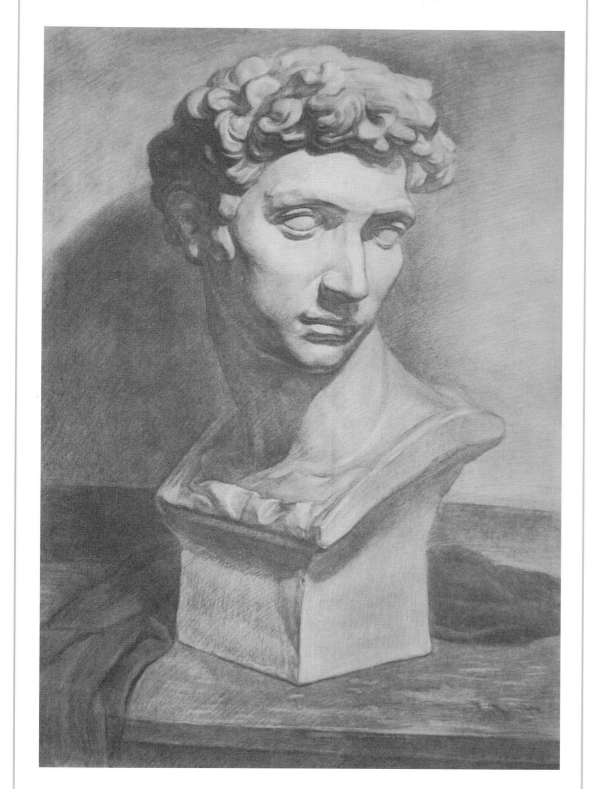

图 9—46	作品：《莫里哀》	作者：罗振华

图 9—47	作品:《大卫》	作者:黄慧

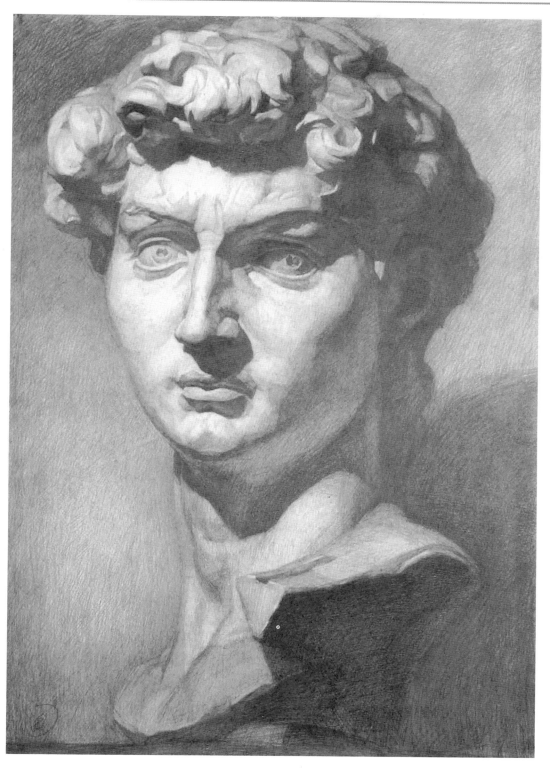

评析:大卫的神态刚劲有力,充满智慧的眼神,画面的质感、体积、空间感强烈,细致的层次变化使作品真实厚重。

图 9—48	作品：《大卫》	作者：俞红

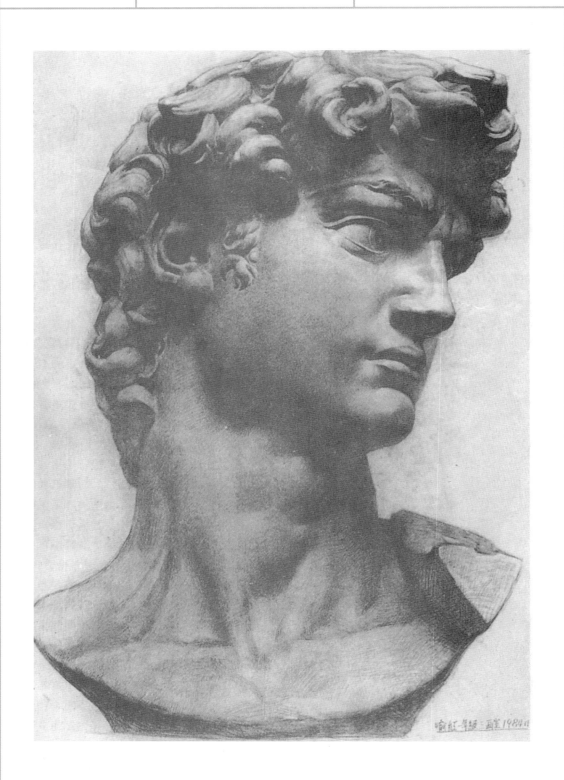

图 9—49 作品：《朱美拉》 作者：聂汉涛

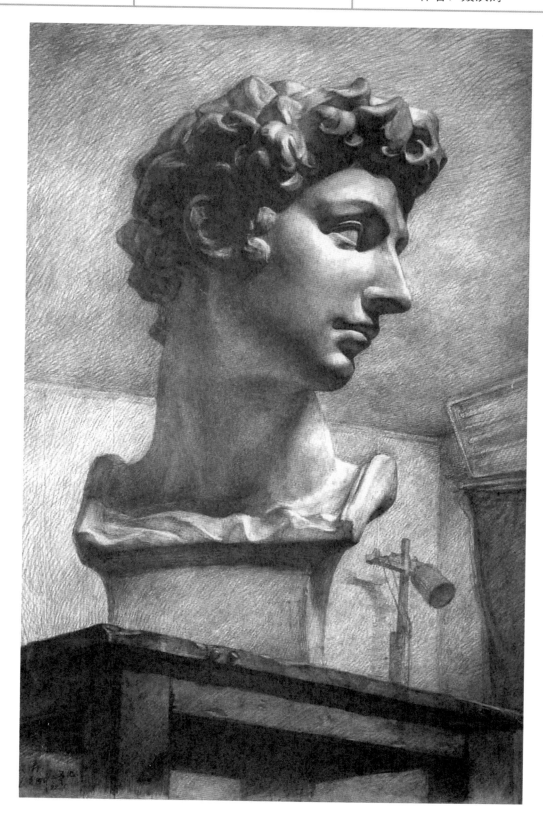

图 9-50	作品：《大卫》	作者：张鸥

图 9—51	作品：《人体写生》	作者：王焕波

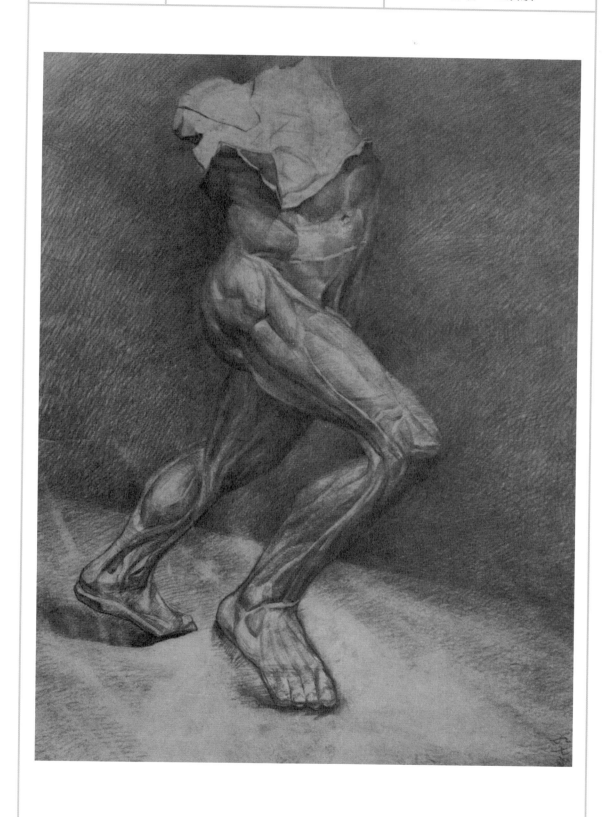

| 图9-52 | 作品:《头像写生》 | 作者:石倩倩 |

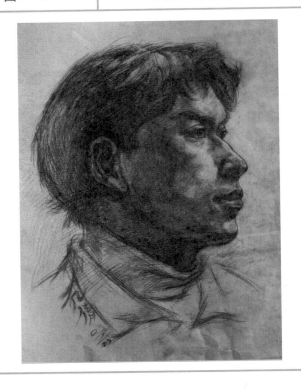

评析:块面塑造扎实严谨,体积感强,但整体画面略显"腻",没有更好地表现皮肤与头发的质感对比。

| 图9-53 | 作品:《头像写生》 | 作者:古力影 |

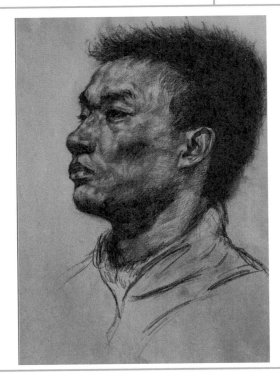

图 9—54	作品:《头像写生》	作者: 李晓鹏

评析:此幅画面注重人物的结构处理,特别是五官的结构处理,线条穿插严谨,奔放有力,细腻真实,对学画者掌握头像的结构有很大启发。

图 9—55	作品:《头像写生》	作者: 杨炳跃

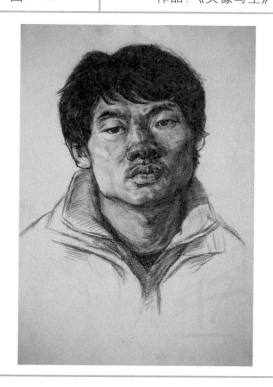

评析:画面中人物的神情刻画惟妙惟肖,抓住了五官的主要特征,结构点把握准确,用笔灵活。

| 图 9-56 | 作品：《头像写生》 | 作者：吴伟 |

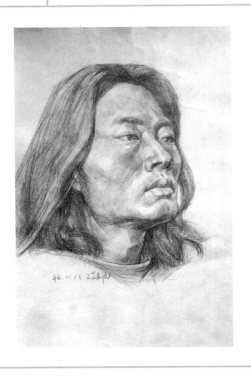

评析：这是较难画的仰视角度，注重透视关系，给人强烈的空间视觉效果，学画者应注意观察此画在颈部和下巴的处理。

| 图 9-57 | 作品：《头像写生》 | 作者：杨炳跃 |

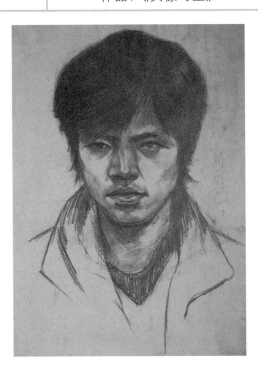

| 图 9—58 | 作品:《头像写生》 | 作者:马刚 |

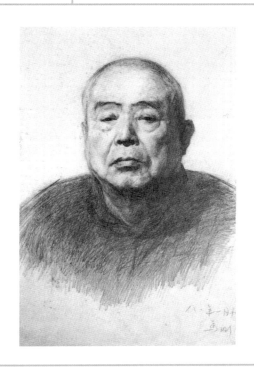

评析:此幅作品形神兼备,注重老人的面部表情刻画,紧紧围绕人物的神态表情,给人一种安详稳定的感觉。

| 图 9—59 | 作品:《头像写生》 | 作者:姜雨青 |

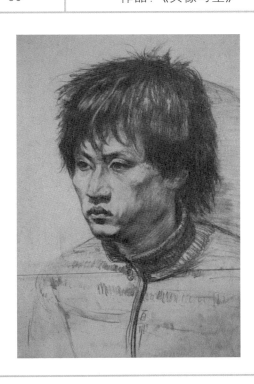

图 9-60	作品:《头像写生》	作者:杨炳跃

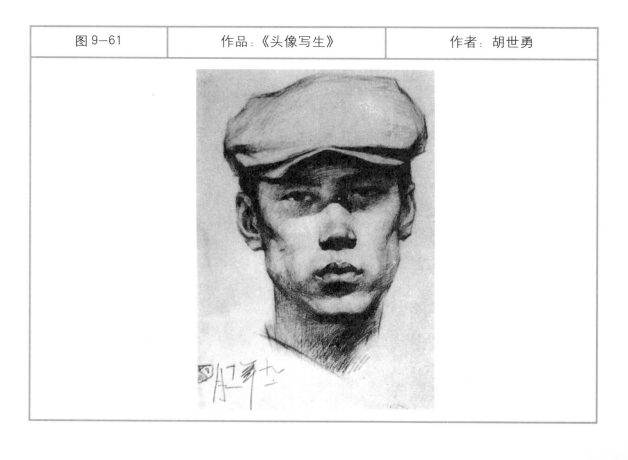

图 9-61	作品:《头像写生》	作者:胡世勇

图 9-62	作品：《女青年头像》	作者：靳尚谊

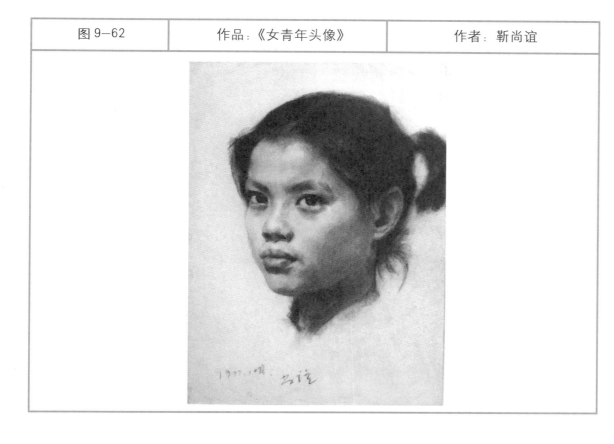

图 9-63	作品：《男子像》	作者：列宾（俄）

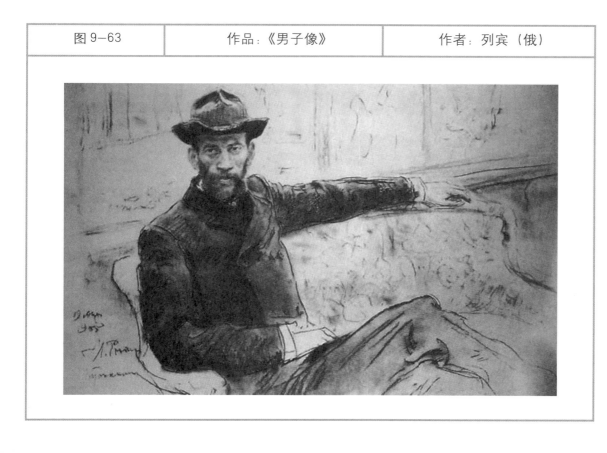

| 图 9-64 | 作品：《头像》 | 作者：塞尚（法） |

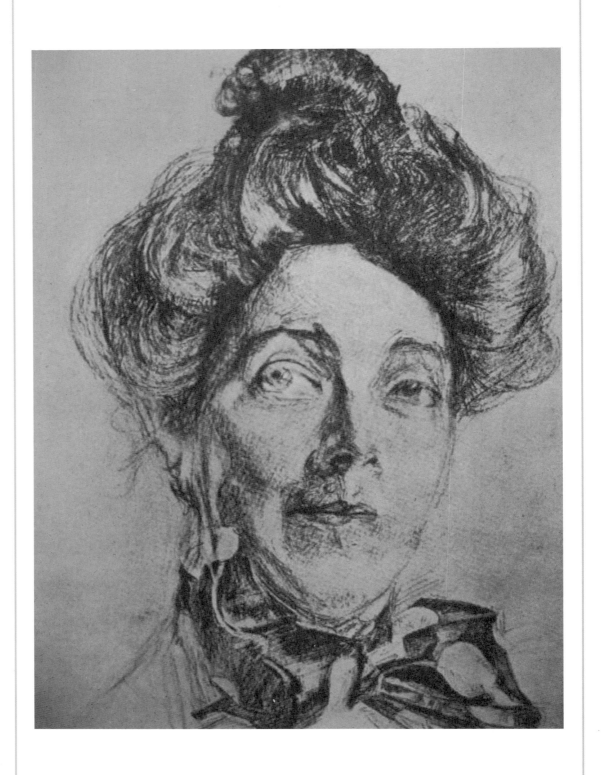

图 9—65	作品：《自画像》	作者：伦勃朗（荷）

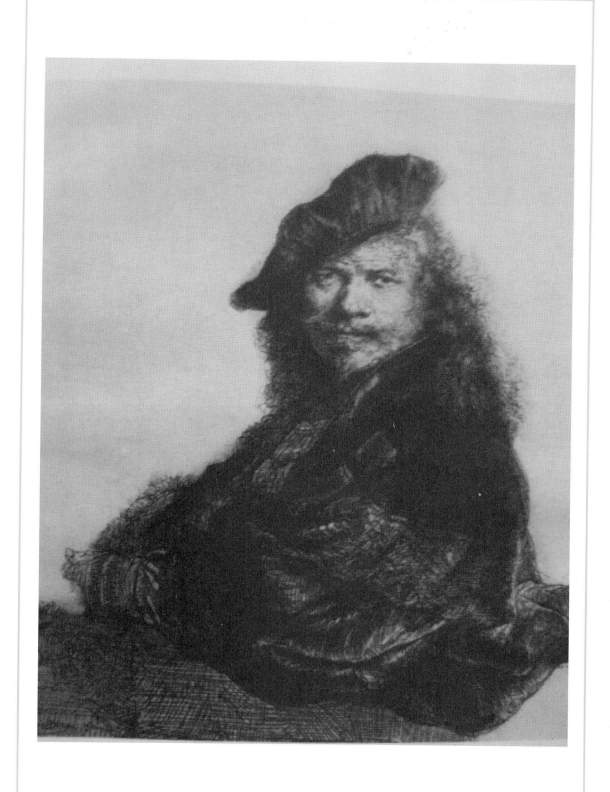

| 图 9-66 | 作品：《褶皱》 | 作者：德加（法） |

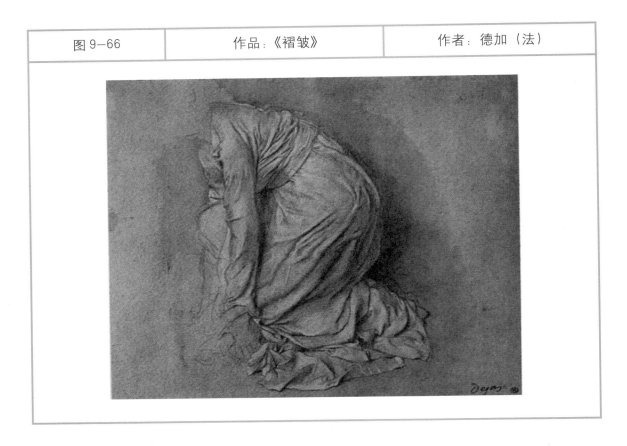

| 图 9-67 | 作品：《女孩》 | 作者：鲁本斯（比） |

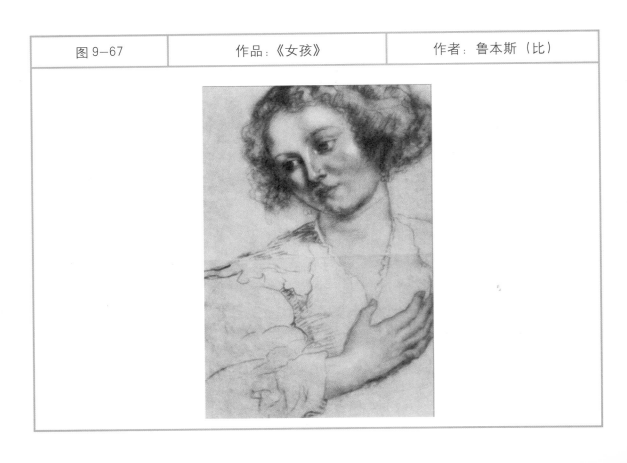

| 图 9—68 | 作品：《丹尼尔在洞穴中》 | 作者：鲁本斯（比） |

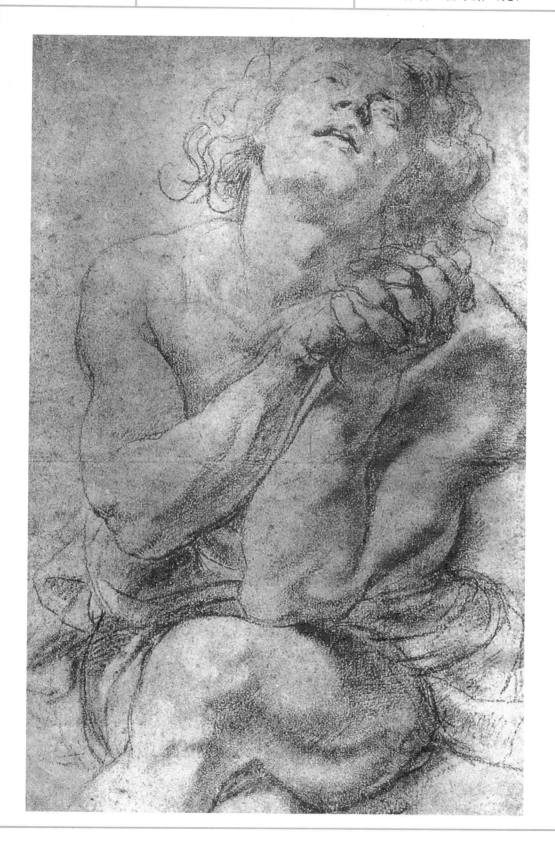

| 图 9-69 | 作品：《人像组合》 | 作者：安格尔（法） |

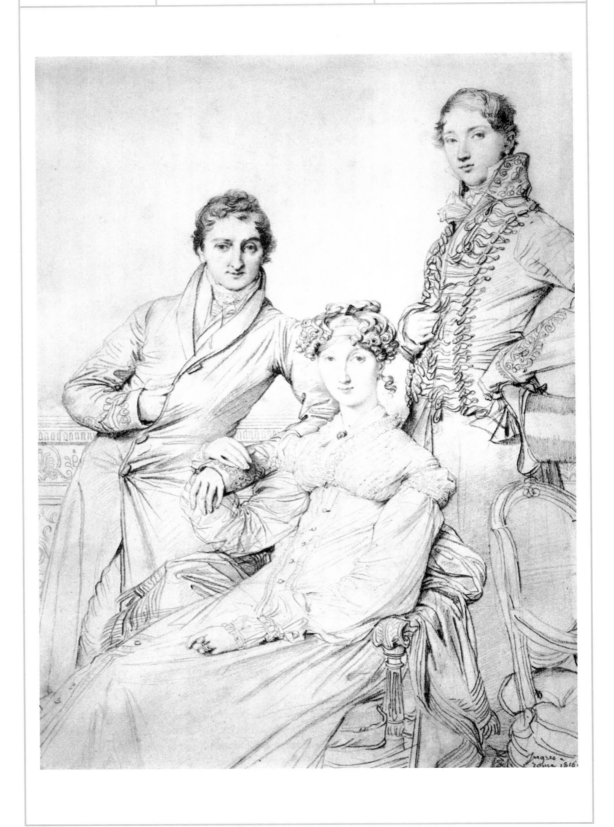

图 9-70	作品:《男子像》	作者:安格尔(法)

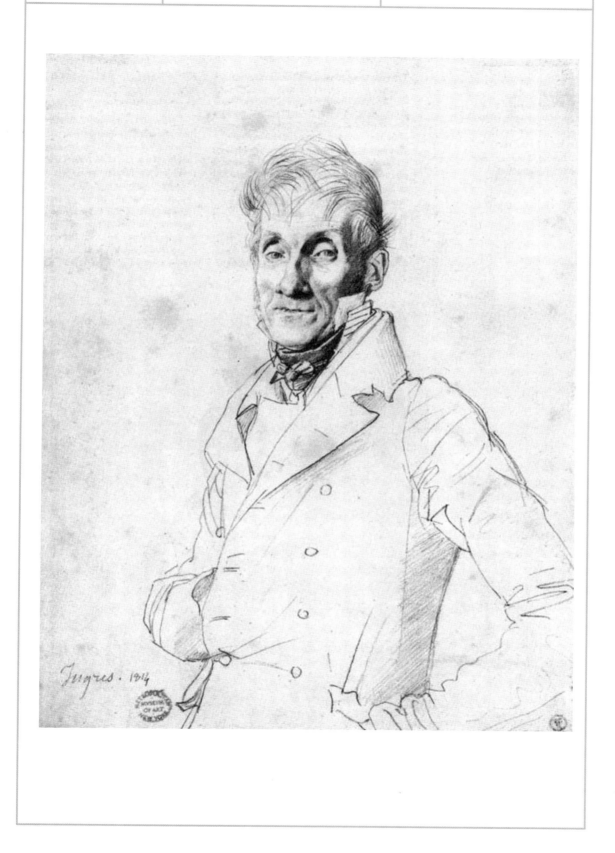

图 9-71	作品:《男子像》	作者:列宾(俄)

图 9—72	作品：《老年男子》	作者：丢勒（德）

图 9—73	作品：《老年男子》	作者：丢勒（德）

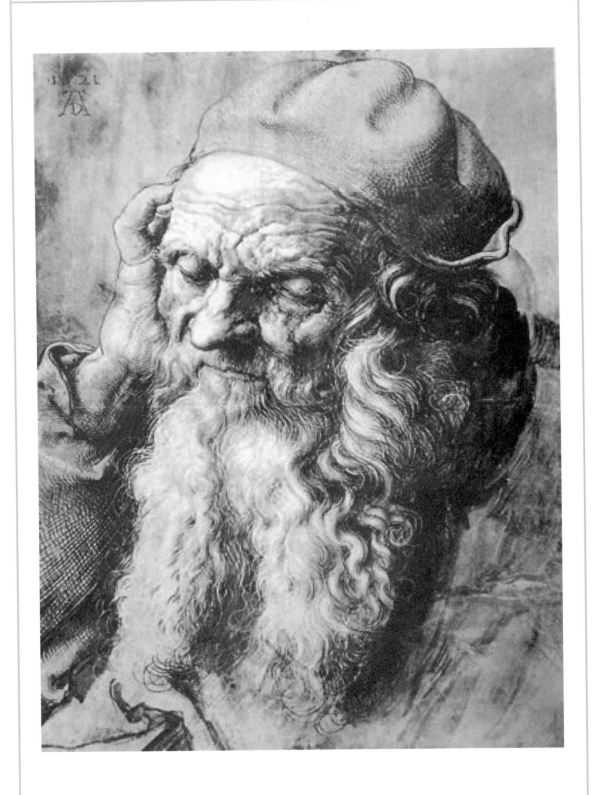

| 图 9—74 | 作品：《褶皱练习》 | 作者：丢勒（德） |

图 9—75	作品：《母亲》	作者：丢勒（德）

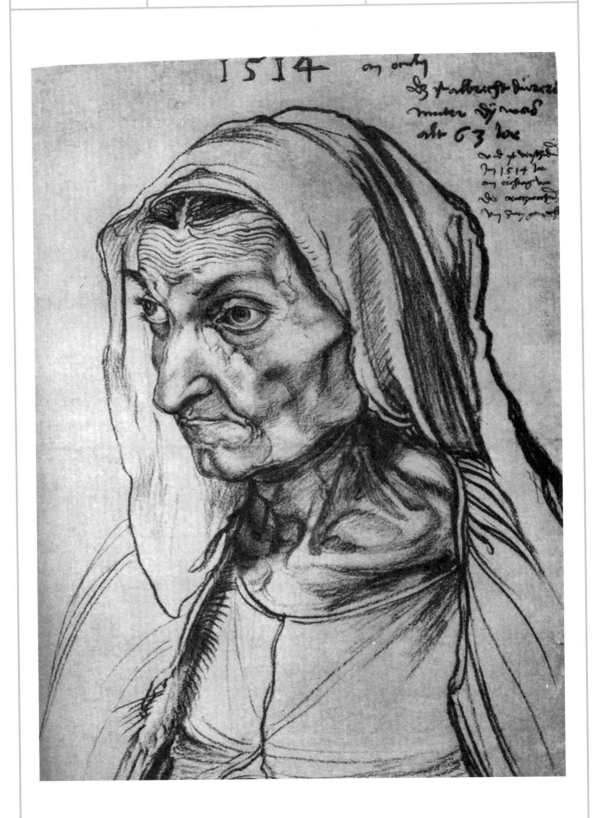

图 9—76	作品:《青年男子》	作者:费欣(俄)

| 图 9—77 | 作品：《女子头像》 | 作者：费欣（俄） |

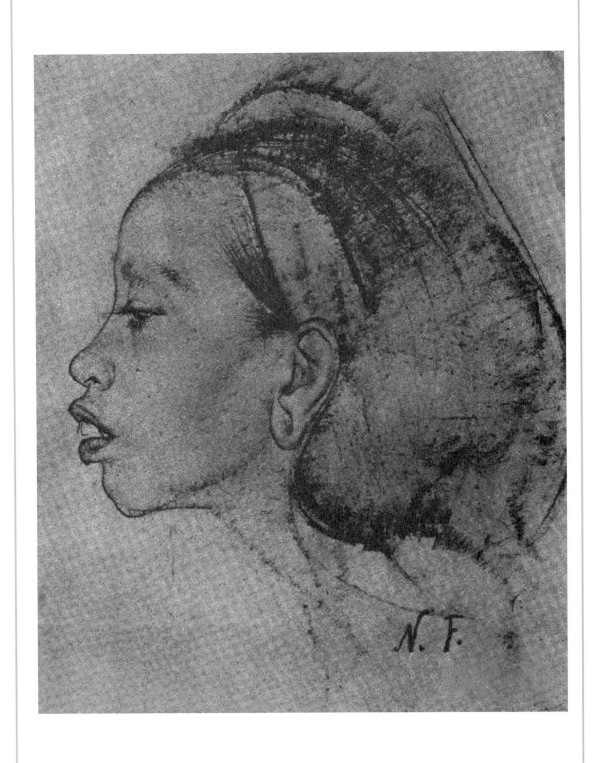

图 9—78	作品：《女子头像》	作者：费欣（俄）

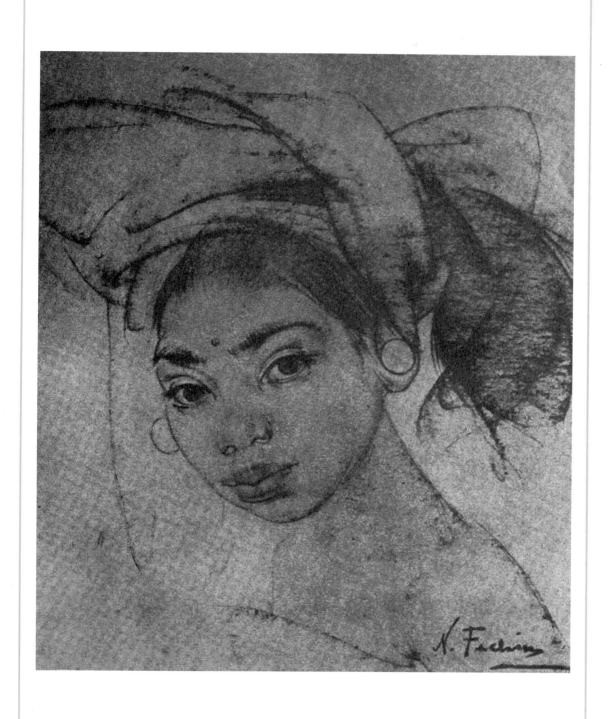

图 9—79	作品:《审计官约翰·哥德沙夫》	作者: 米开朗基罗（意）

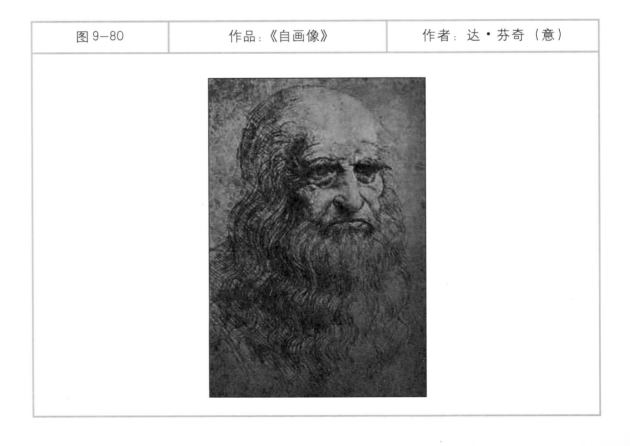

图 9—80	作品:《自画像》	作者: 达·芬奇（意）

图 9-81	作品:《雅典娜》	作者: 米开朗基罗 (意)

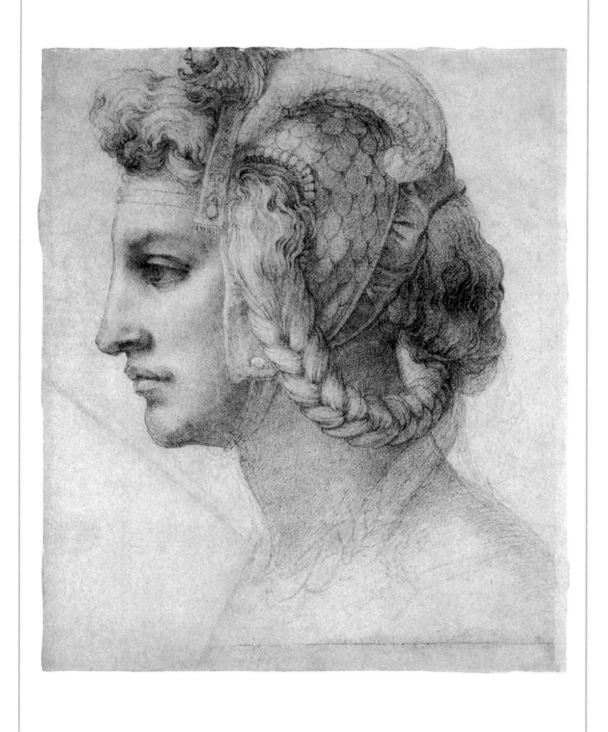

| 图 9-82 | 作品:《手的练习》 | 作者:达·芬奇〔意〕 |

作者简介

邬斌，男，毕业于北京服装学院环境艺术设计专业。他是长期从事美术设计基础教学的资深老师，在专业的素描、色彩基础训练课程中，他因材施教，所指导的学生在全国各项艺术设计比赛的考试中多次获得优异的成绩。

他曾就职于多家设计公司并任高级设计师、艺术总监。现任职于北京市工贸技师学院，从事艺术设计专业与素描、色彩等基础课的教学。

参考文献

[1] [美] 布莱恩·柯蒂斯. 美国基础素描完全教材. 上海：上海人民美术出版社，2006.

[2] 广州美术学院附属中等美术学校专业教研组. 素描教学. 广州：岭南美术出版社，2003.

[3] 胡世勇. 素描. 武汉：湖北美术出版社，1995.

[4] 张景林. 素描－静物 石膏五官. 上海：上海书店出版社，2002.

[5] 翟欣建. 新起点－基础素描图鉴. 北京：人民美术出版社，2001.

[6] 张新权. 素描技法. 北京：中国纺织出版社，2004.